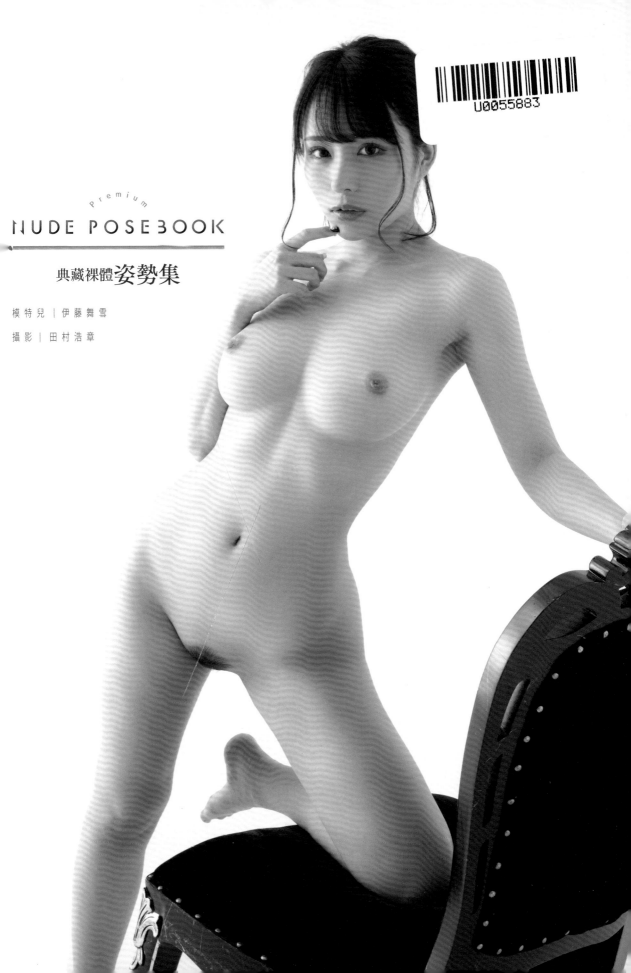

Premium

NUDE POSEBOOK

典藏裸體姿勢集

模特兒｜伊藤舞雪
攝影｜田村浩章

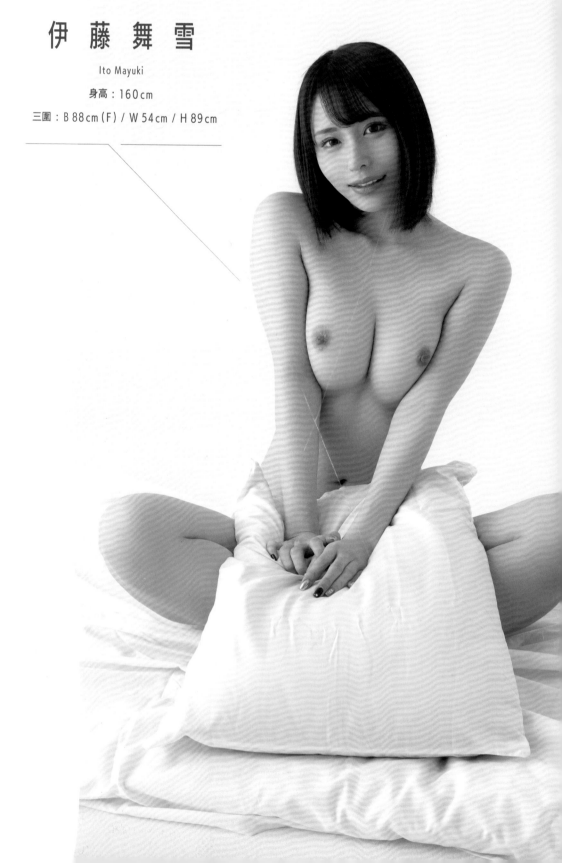

MODEL

伊藤舞雪

Ito Mayuki

身高：160cm

三圍：B 88cm（F）／ W 54cm ／ H 89cm

CONTENTS

前 言

描繪人體的基礎，就是裸體素描。必須徹底理解衣服底下的肉體動作，掌握人體在站坐、走路、躺下時骨骼的呈現方式、肌肉連動方式、重心的擺放位置等，才能將人物畫得栩栩如生。

本書收錄的除了人物畫的基本姿勢外，還從許多視角解析人體特有的動作，並聚焦於女體特有的柔軟、嬌媚、肌肉與光滑肌膚交織出的曲線美。此外本書使用了特殊的裝訂方式，在翻開的狀態下也可輕易固定，方便各位於素描時運用。

無論是已接觸過裸體素描的中高階者，抑或是剛開始挑戰人物畫的新手，肯定都能從其中找到想畫的姿勢。若能為各位的創作盡一份心力，我將深感榮幸。

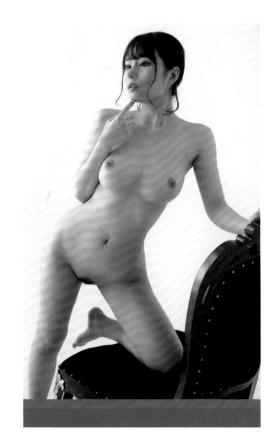

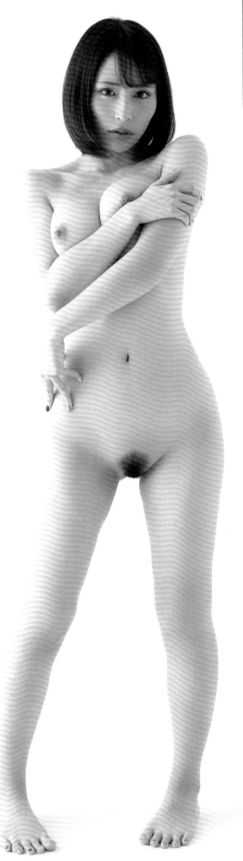

Chapter
01
Standing
Pose

站姿是人物素描的基礎。
描繪時請特別留意站立時
雙腿的重心位置。

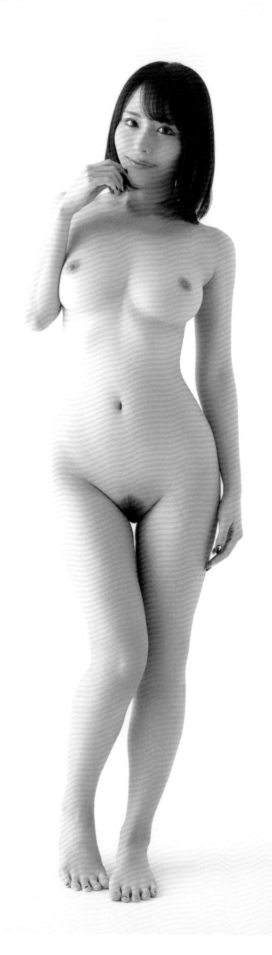

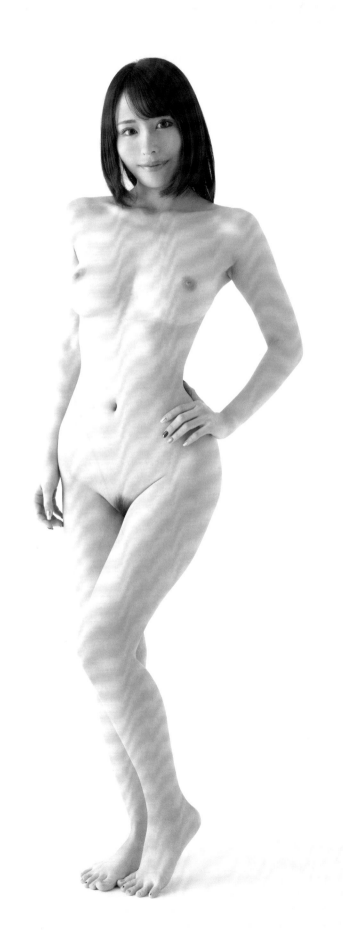

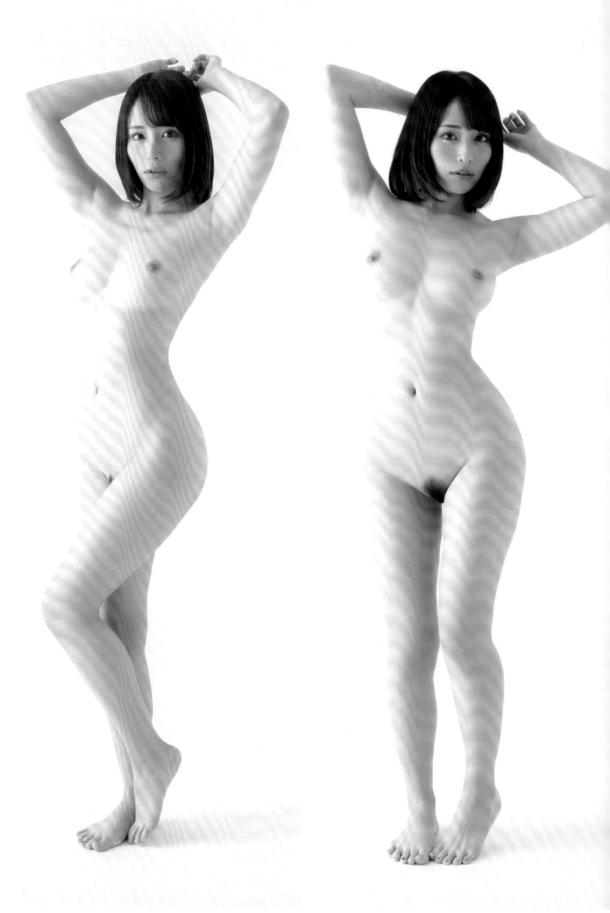

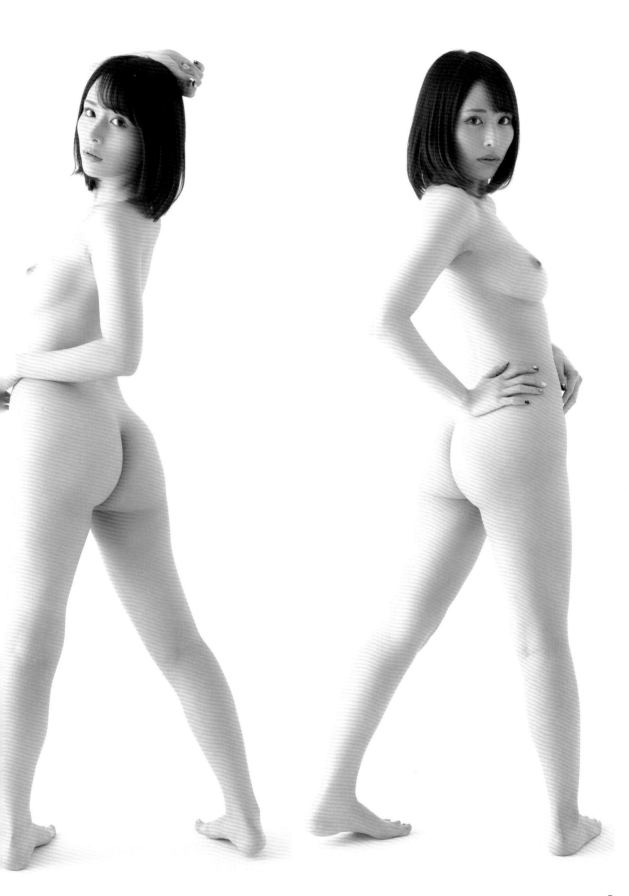

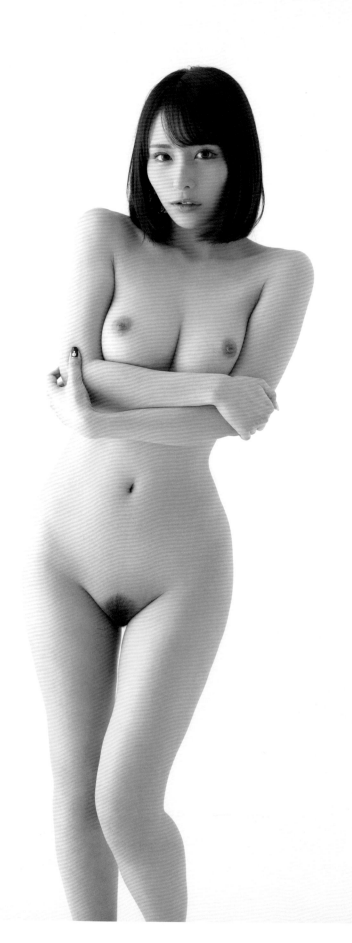

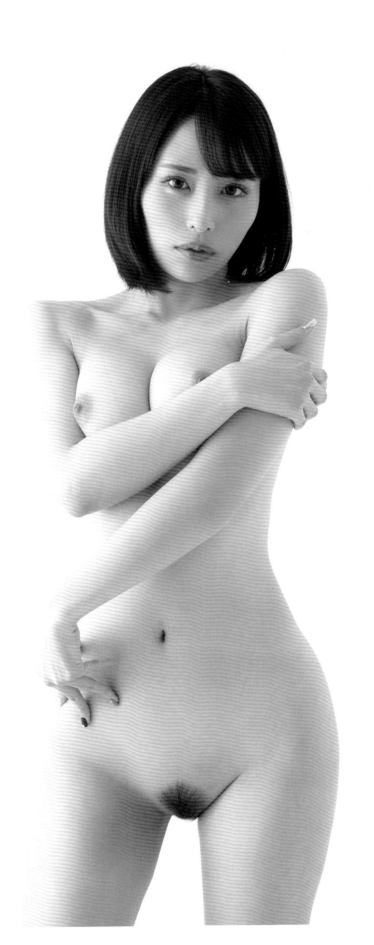

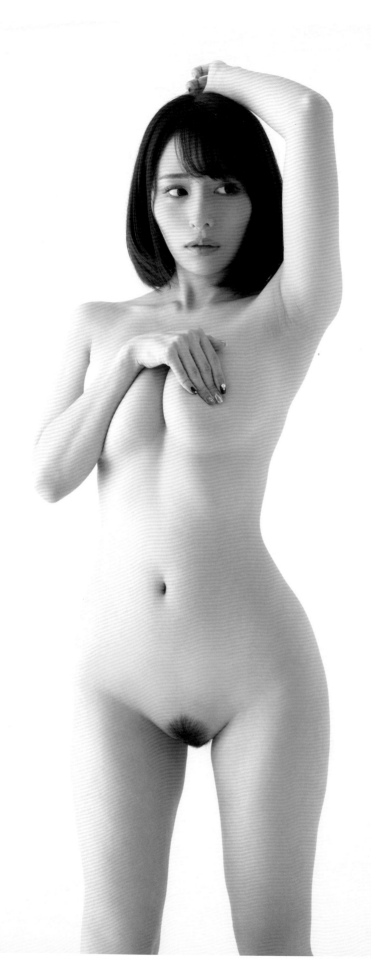

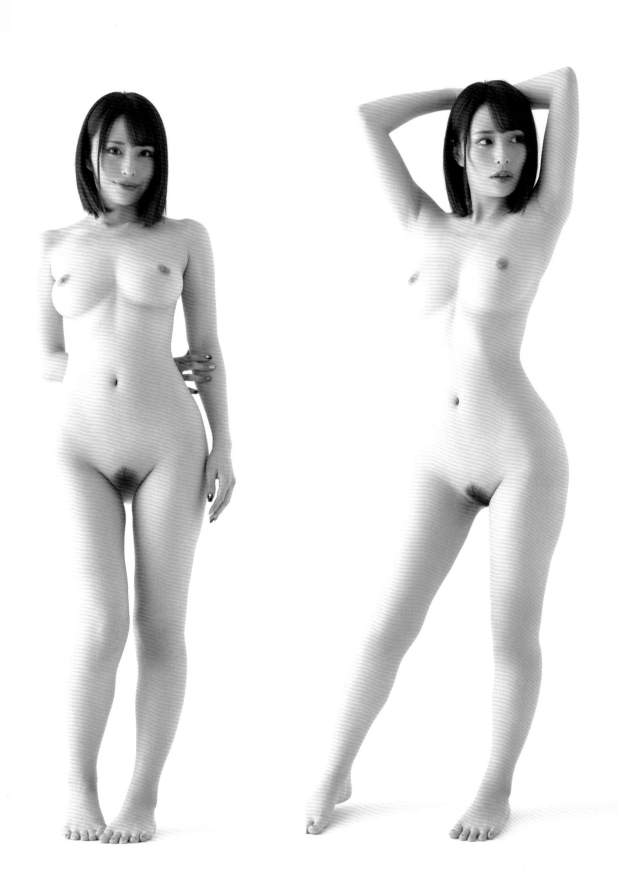

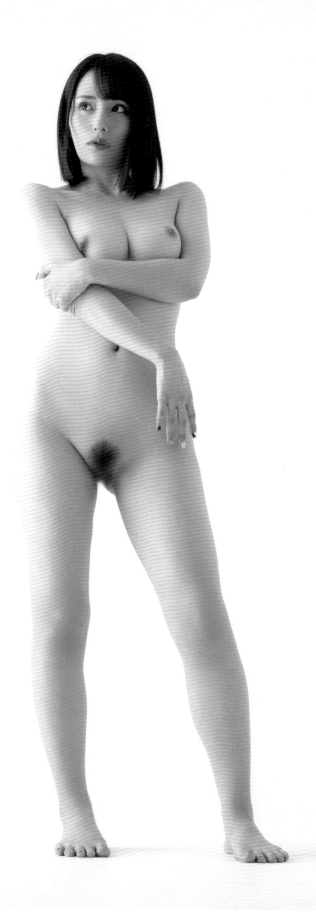

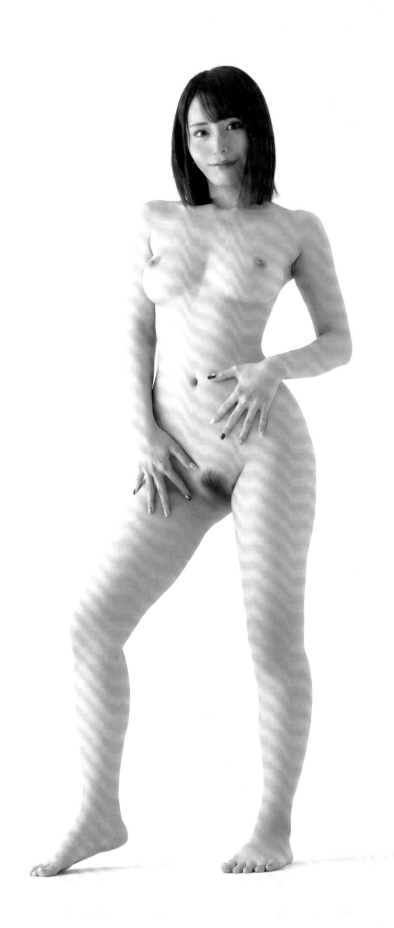

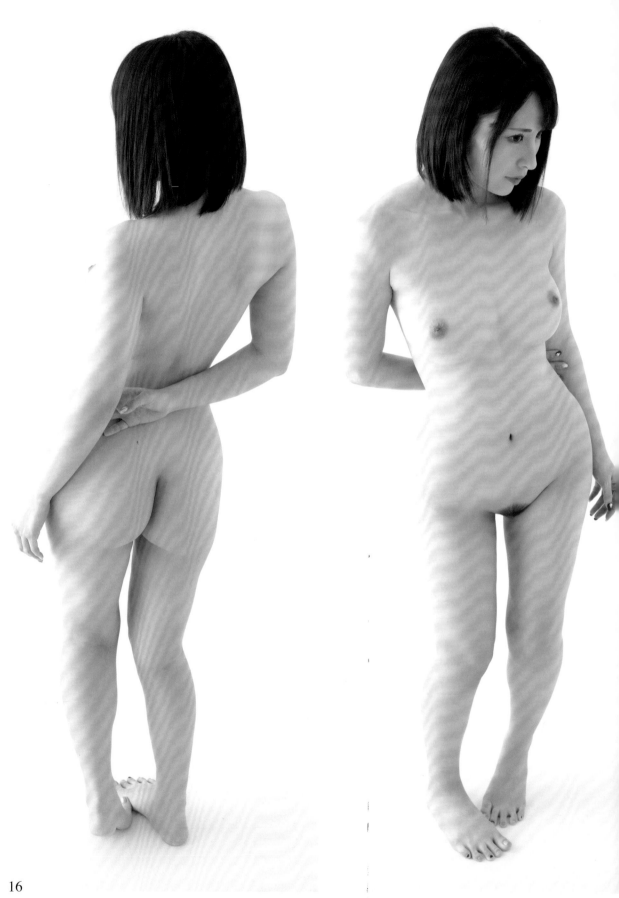

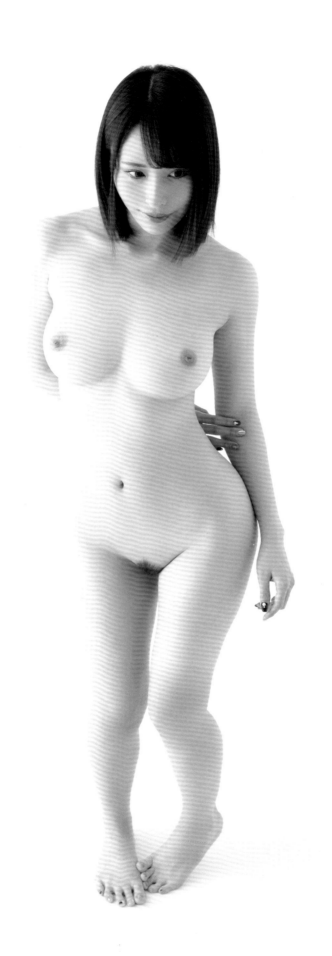

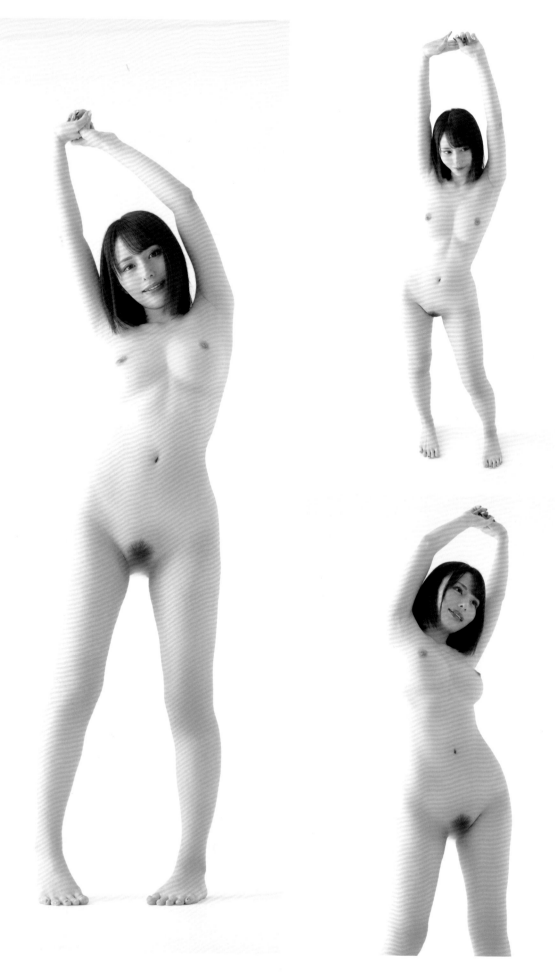

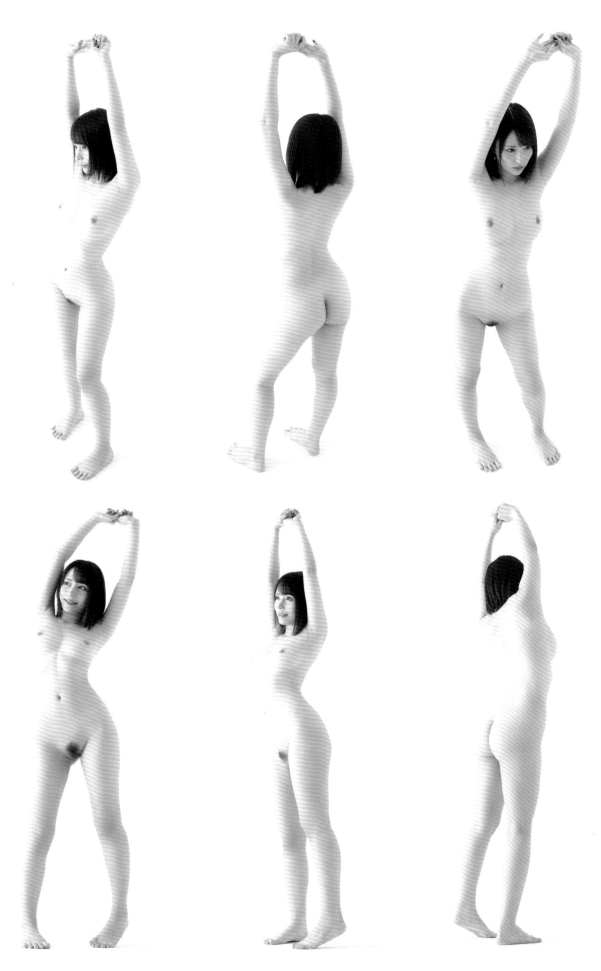

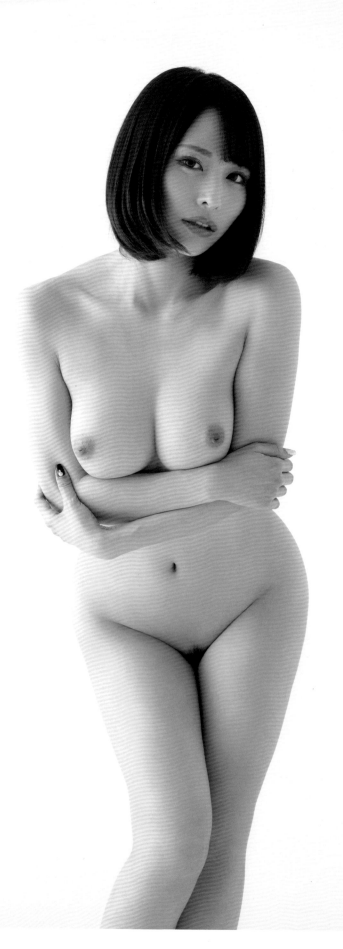

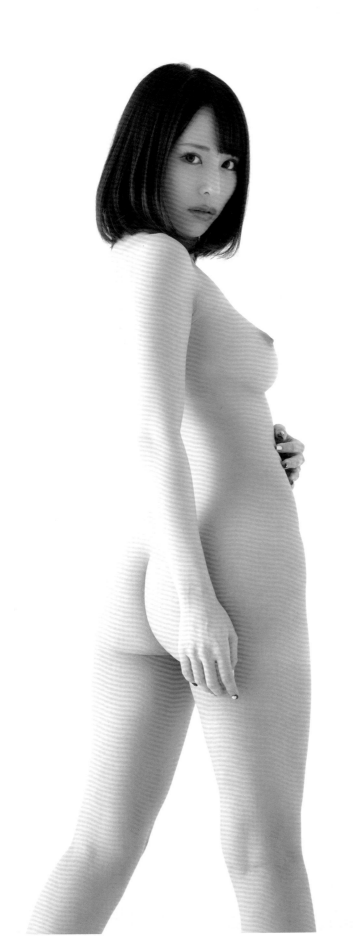

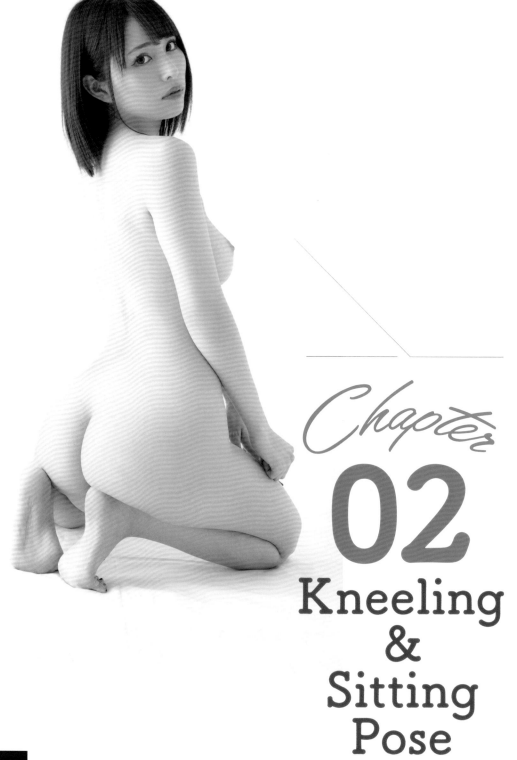

Chapter
02
Kneeling & Sitting Pose

在眾多姿勢中，
坐姿最能強調女性獨特的柔軟曲線。
請採用柔和的筆觸描繪吧。

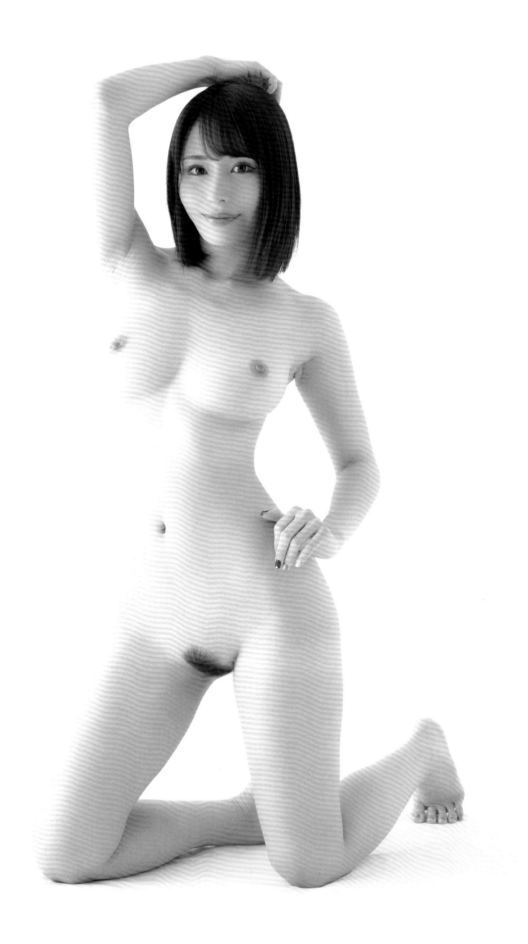

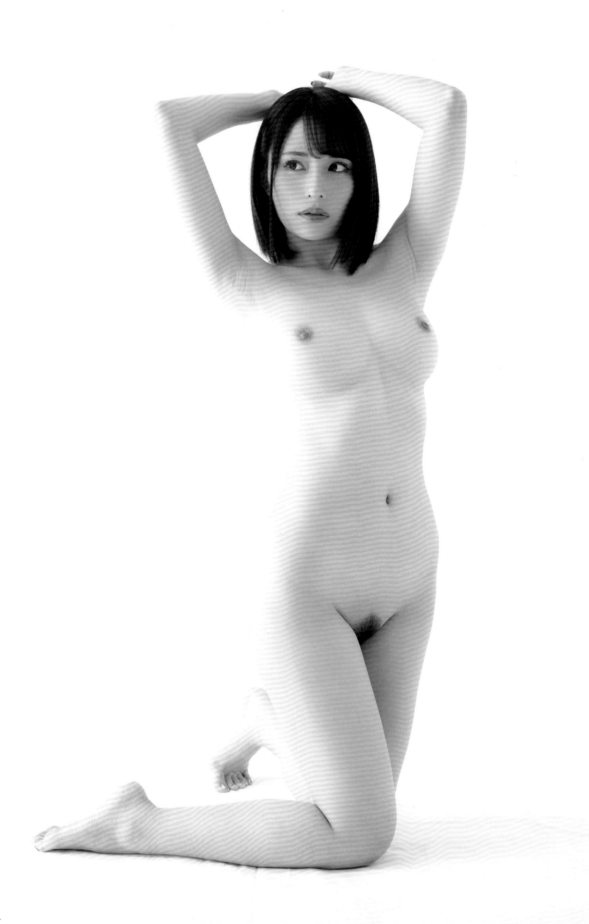

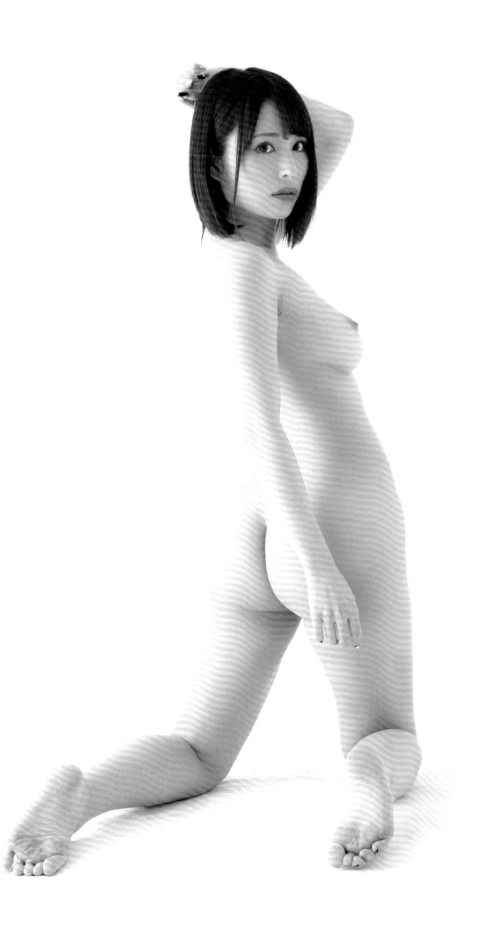

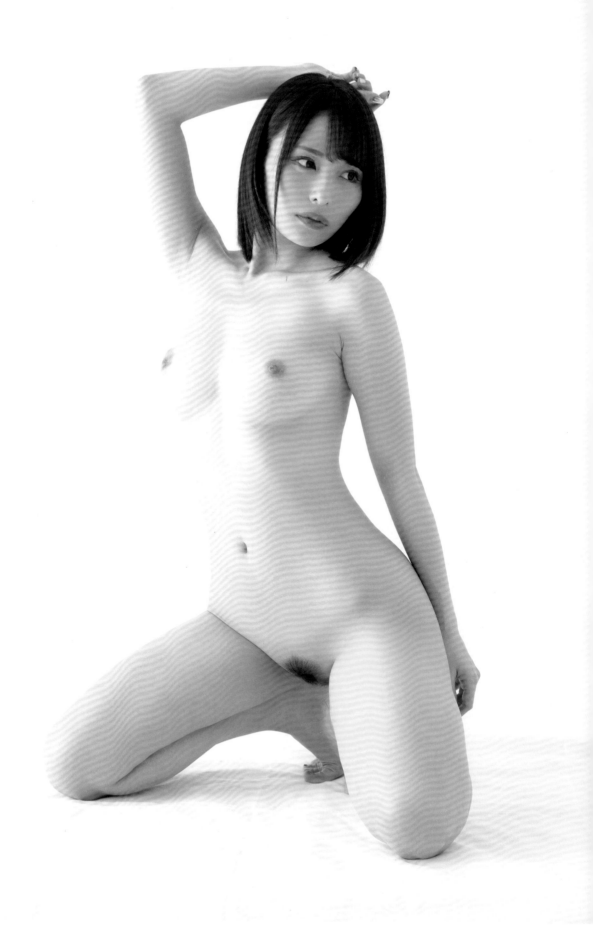

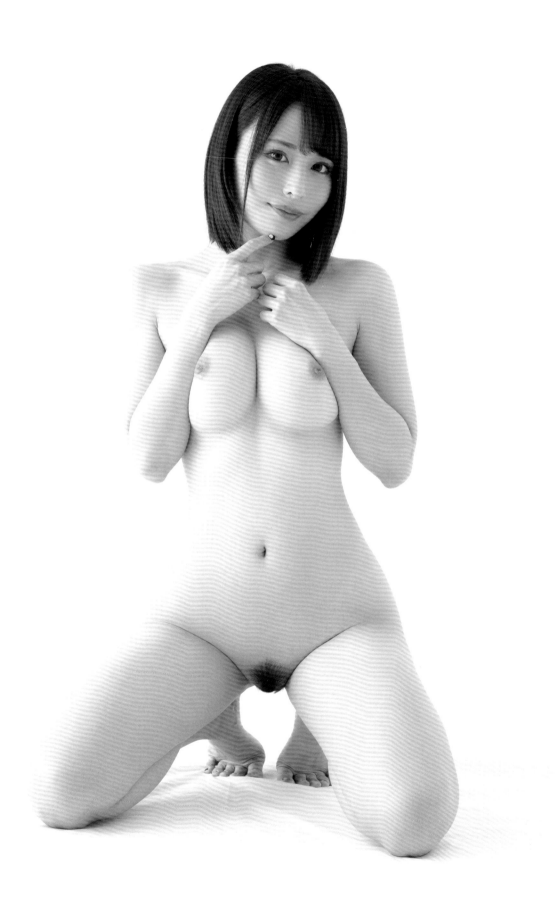

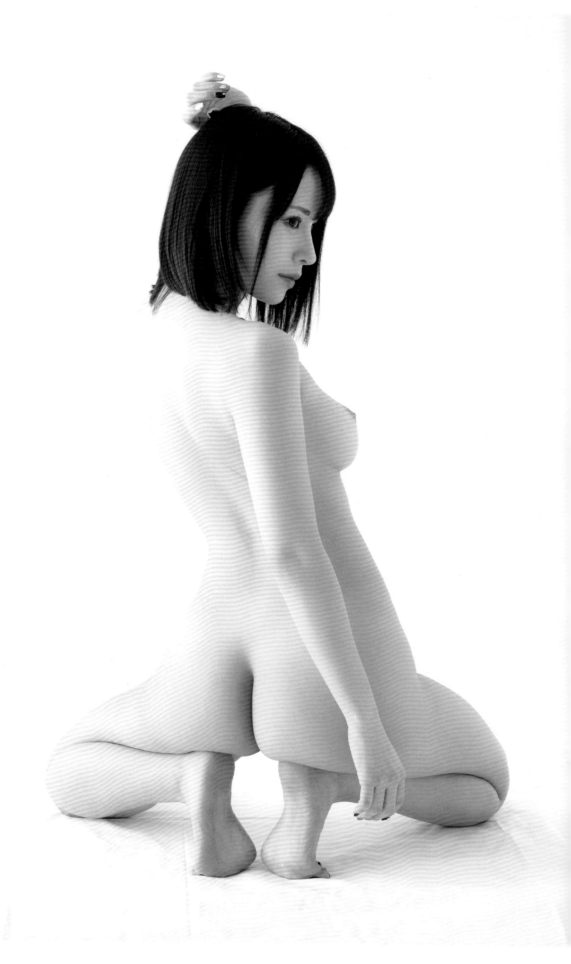

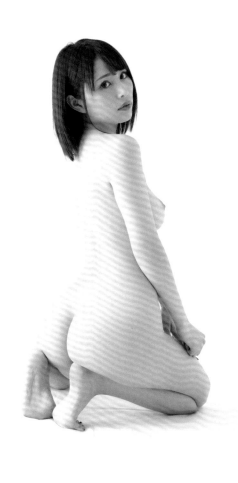
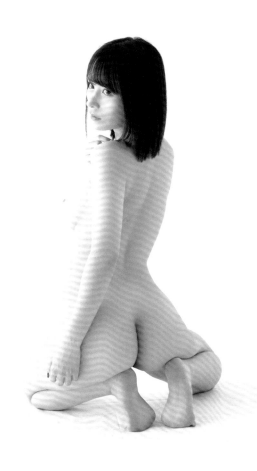
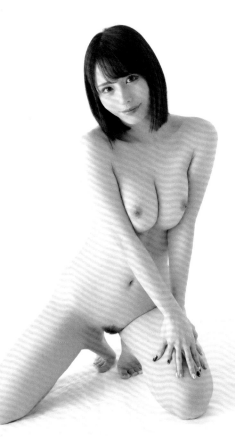
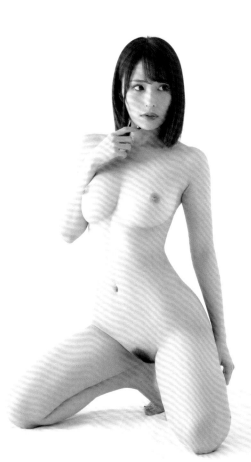

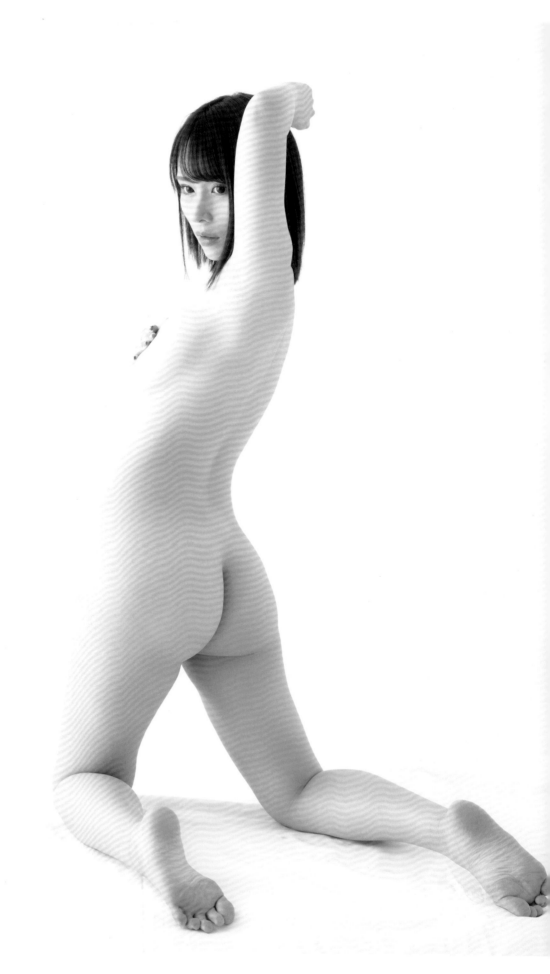

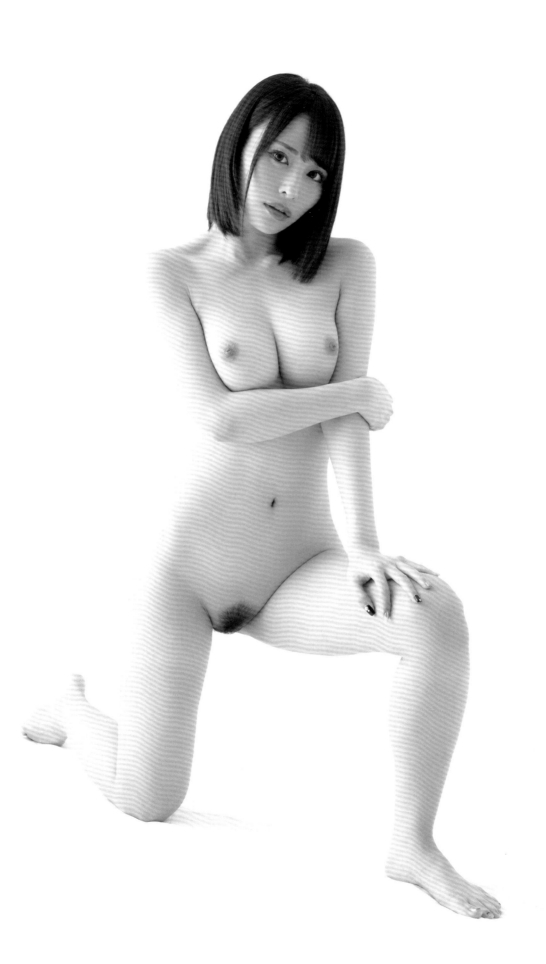

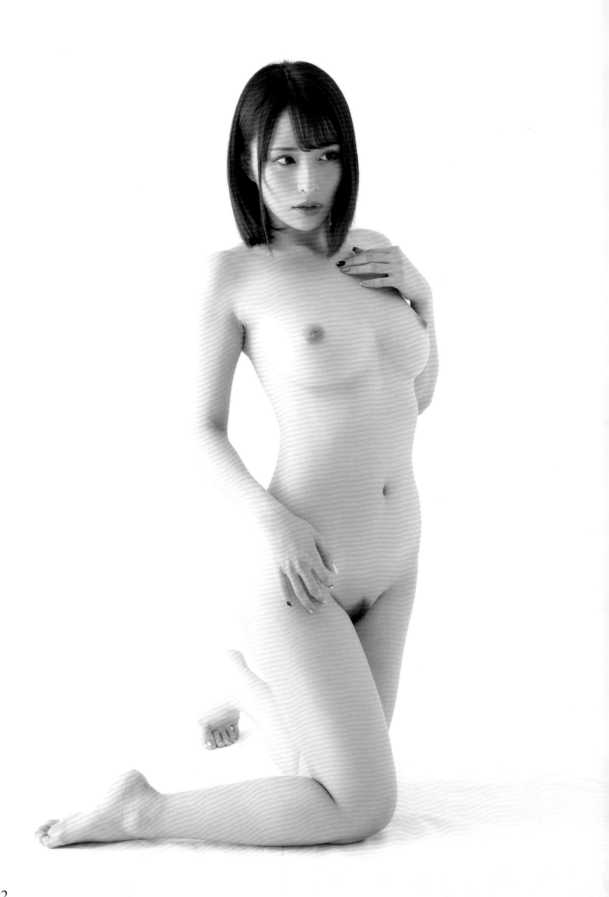

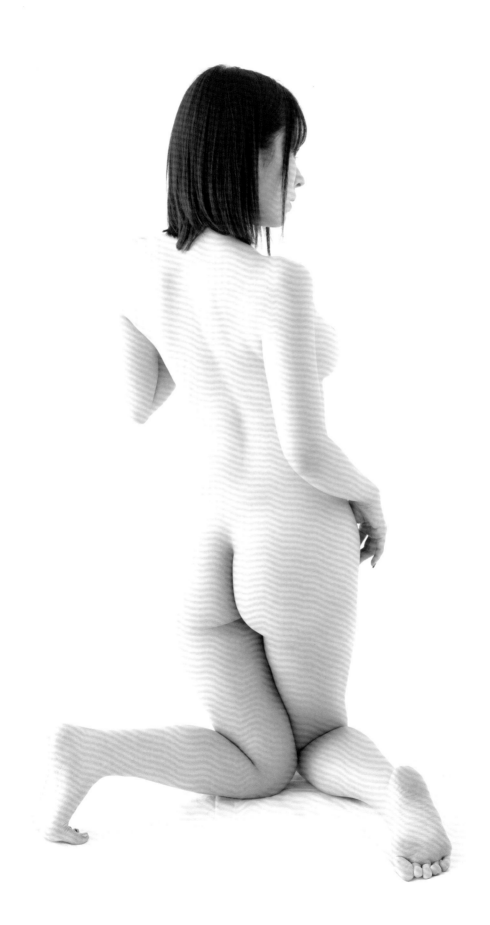

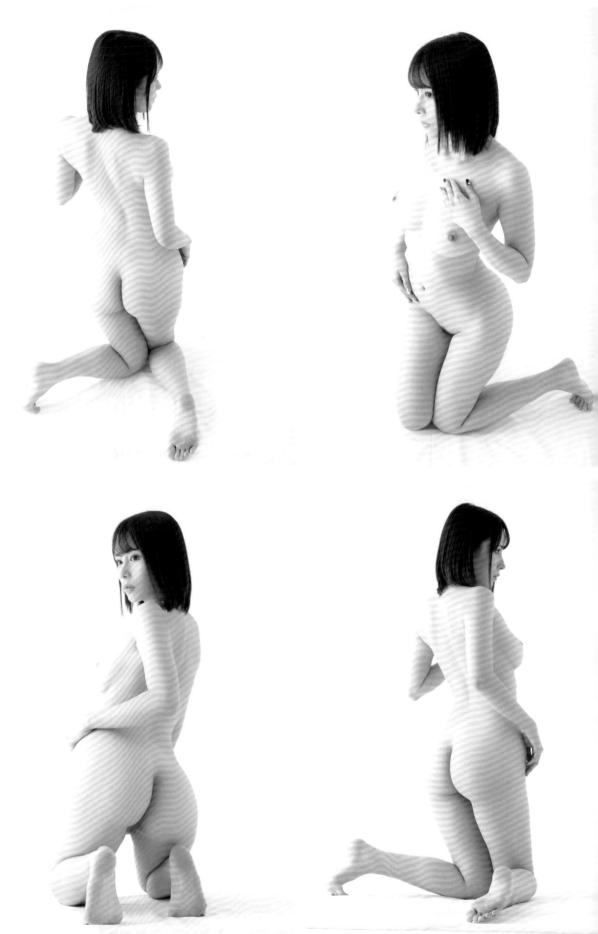

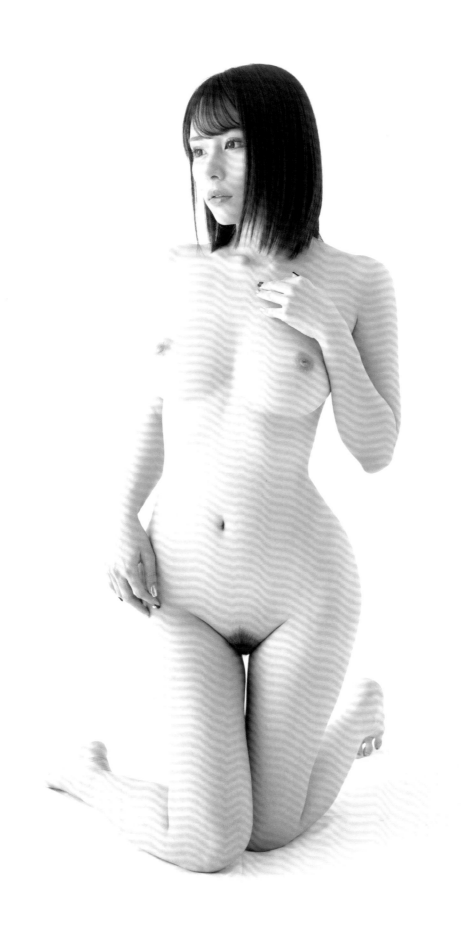

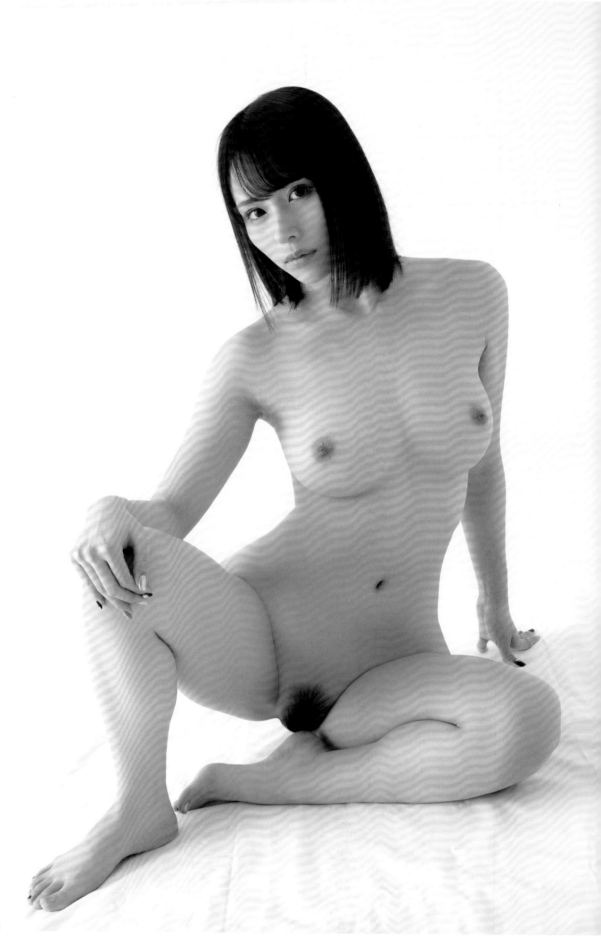

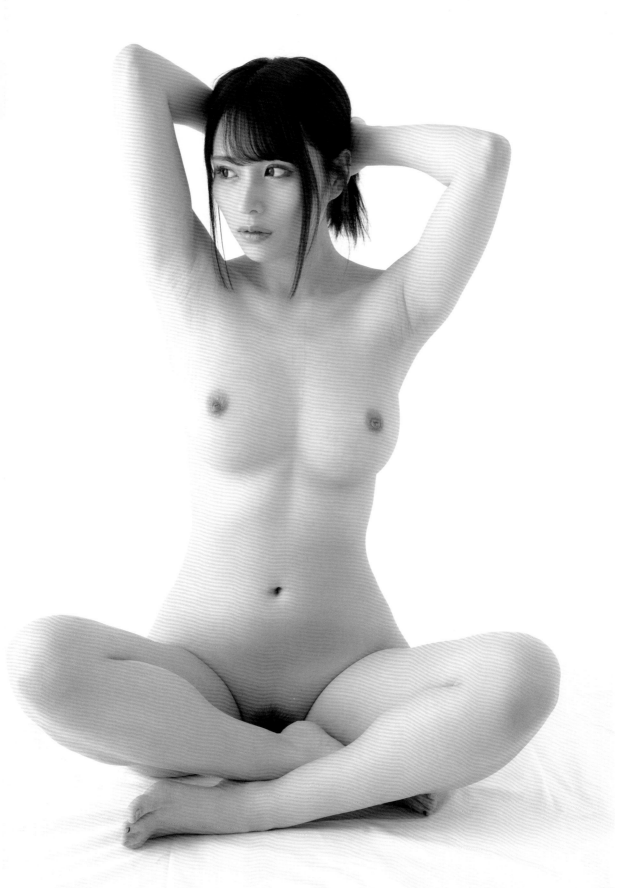

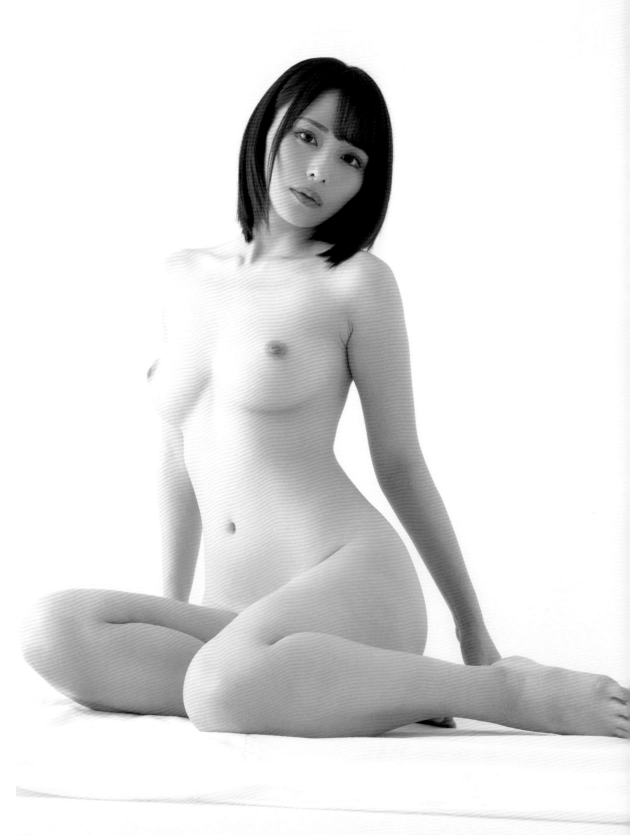

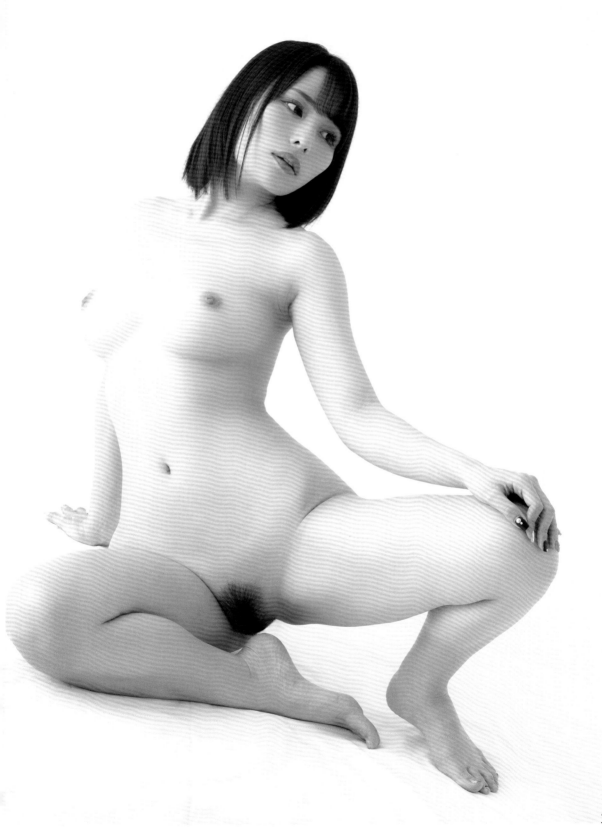

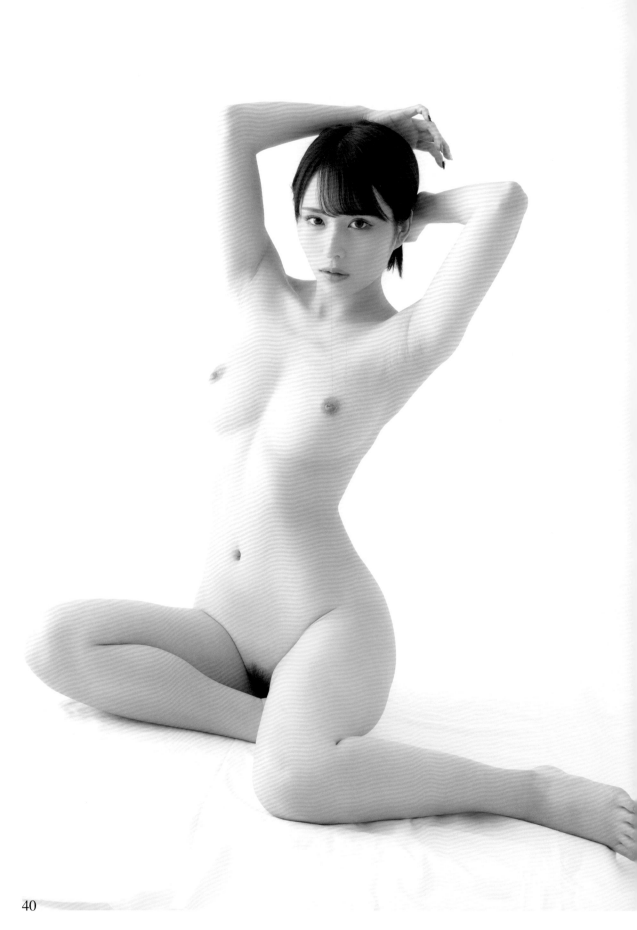

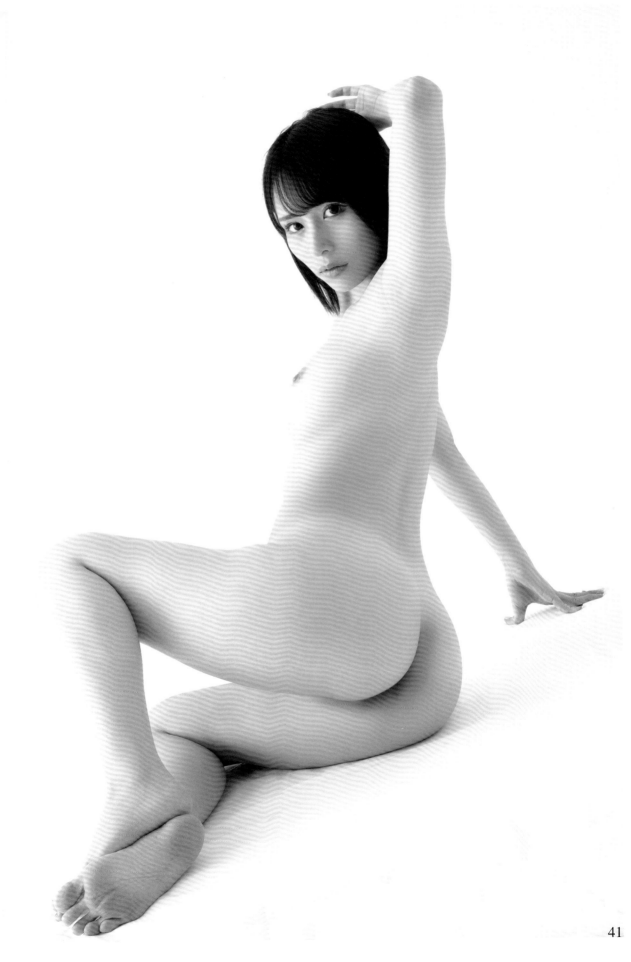

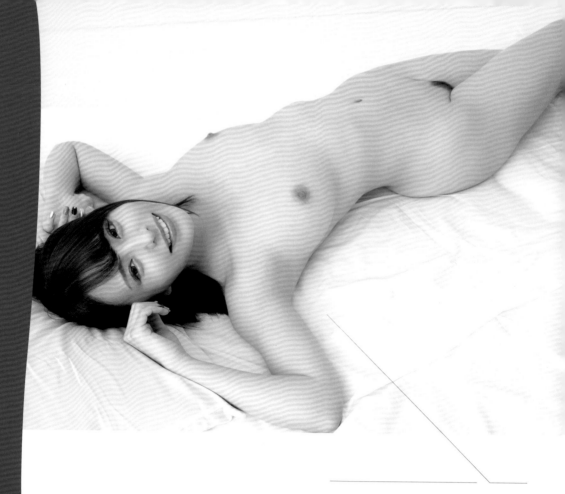

Chapter

03

Lying
Pose

隨意躺下、溫柔仰望的姿態，
能使女性的表情看起來更容易親近。

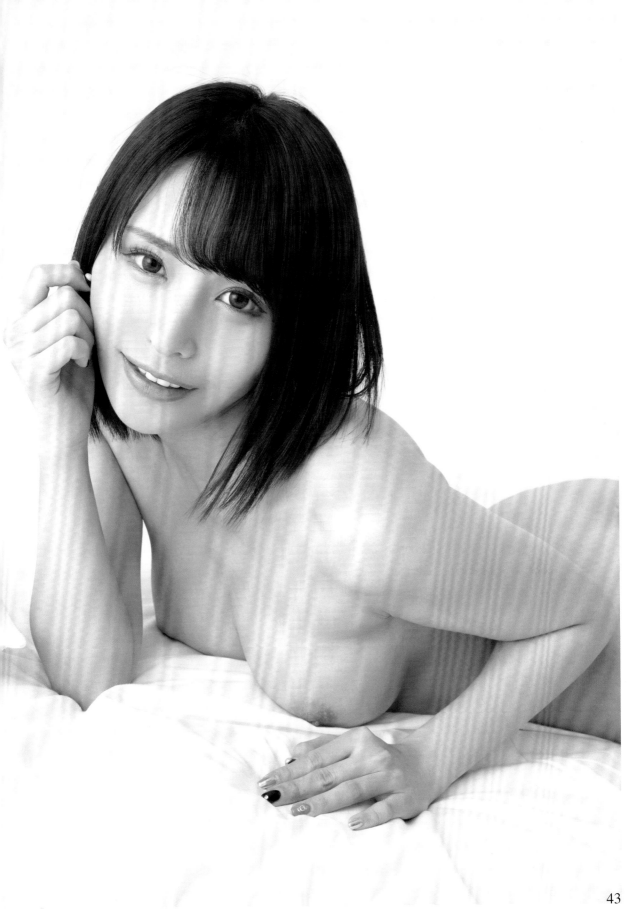

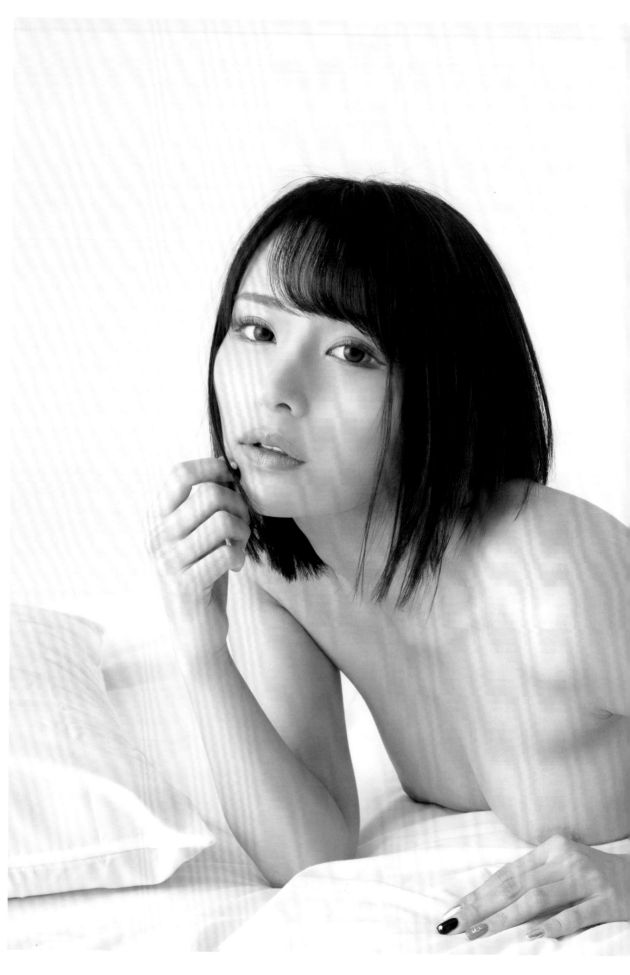

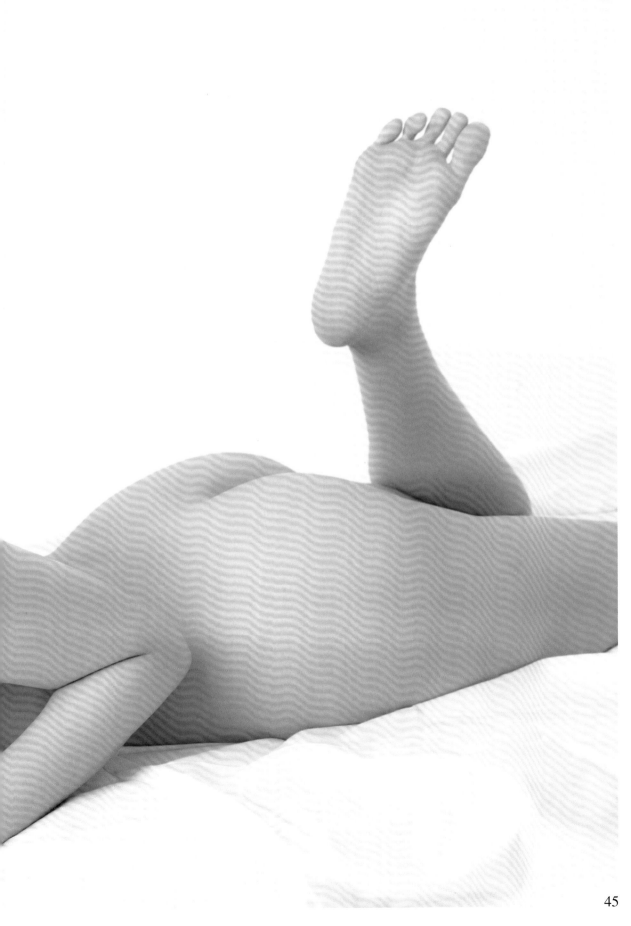

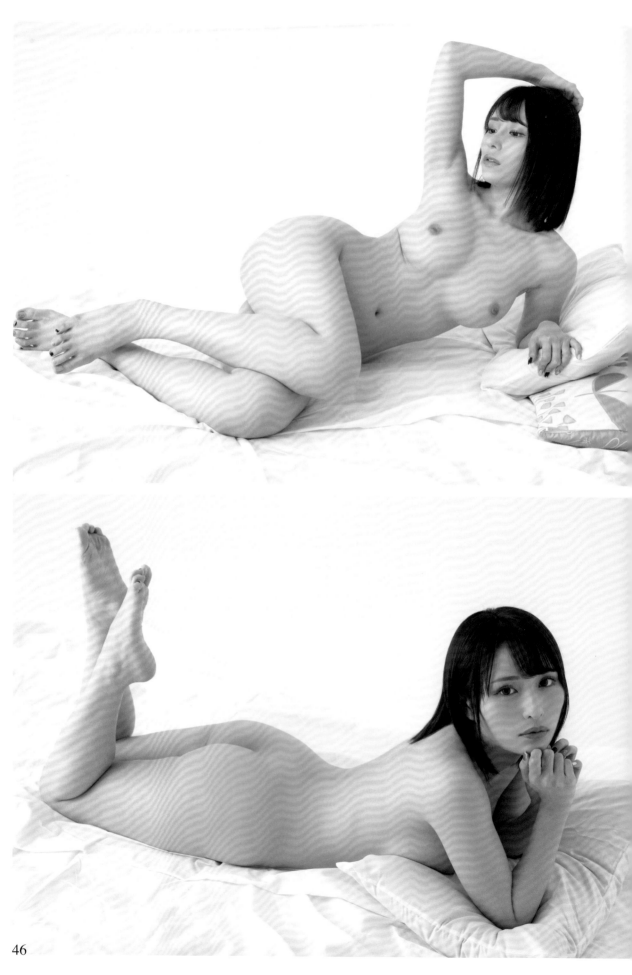

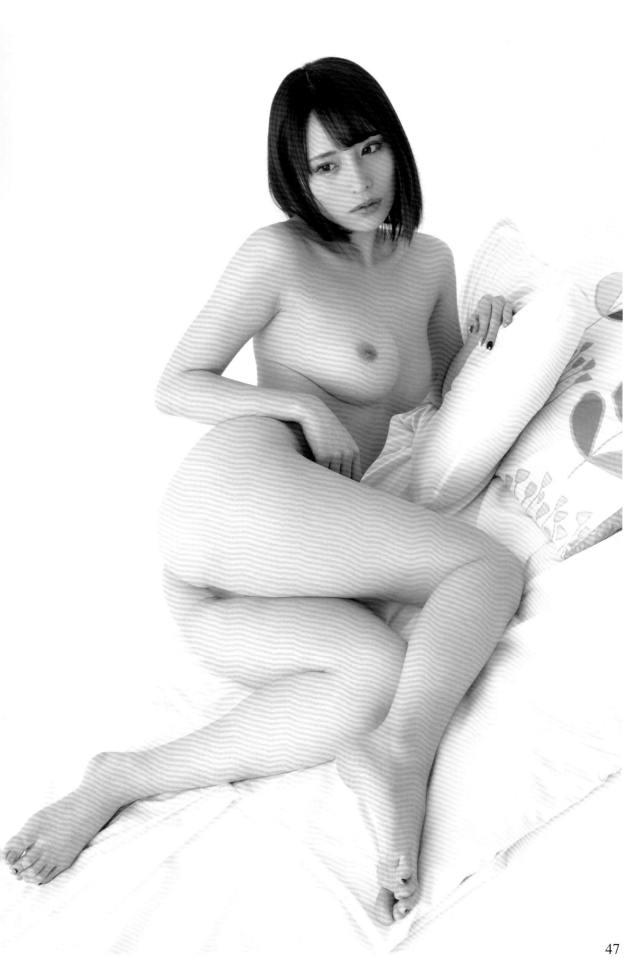

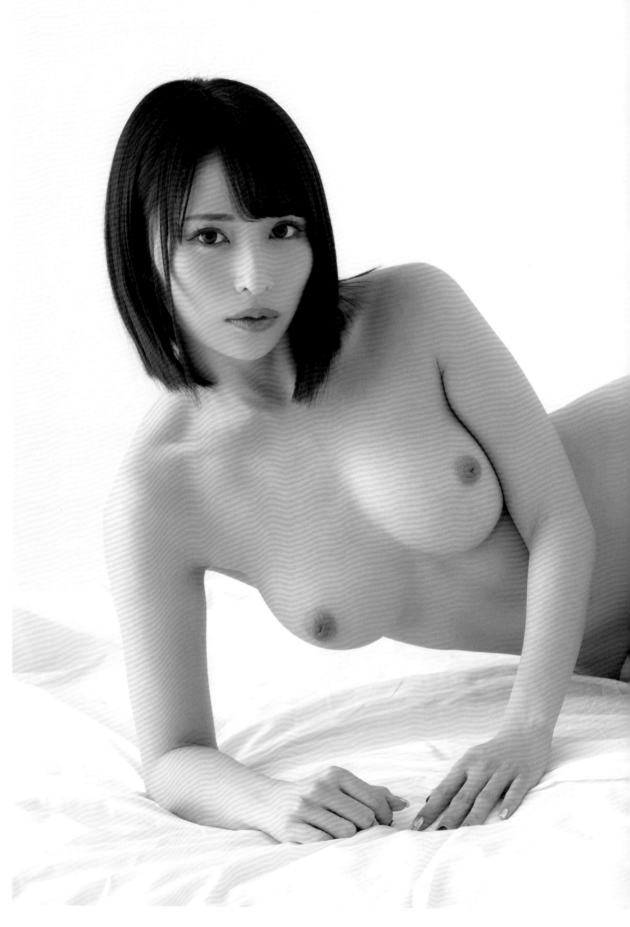

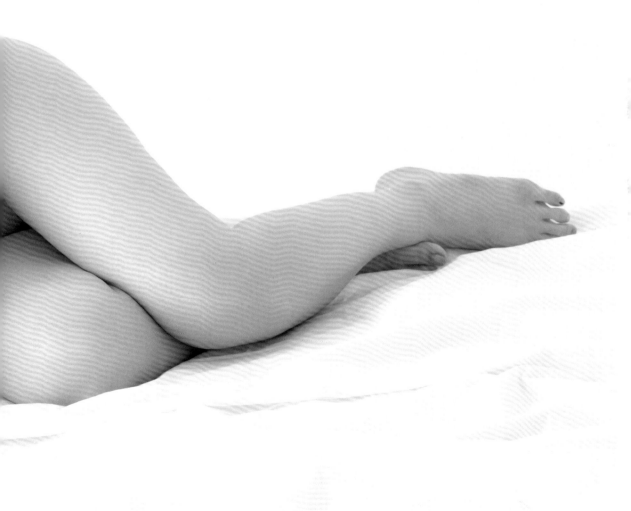

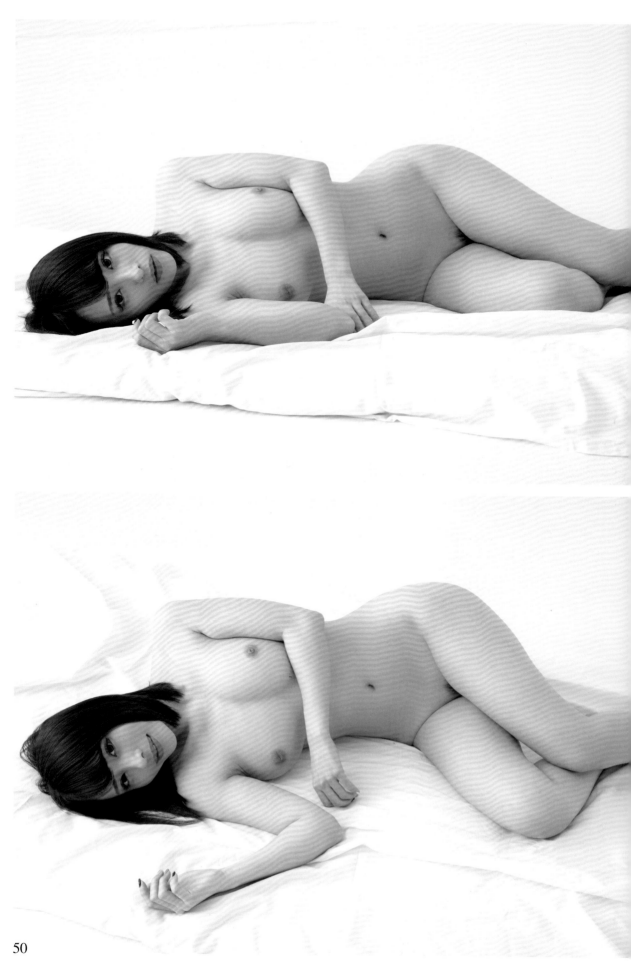

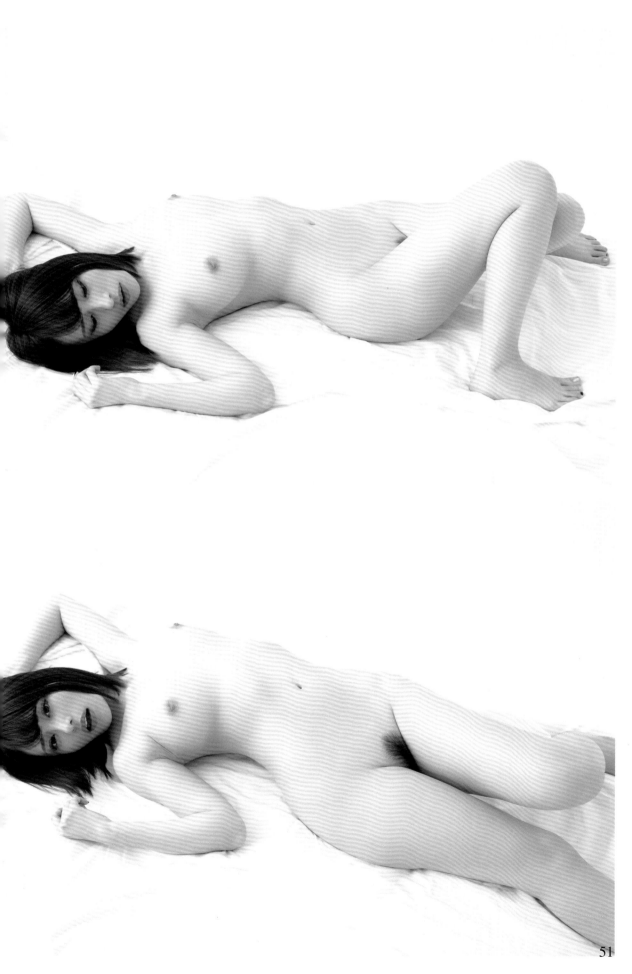

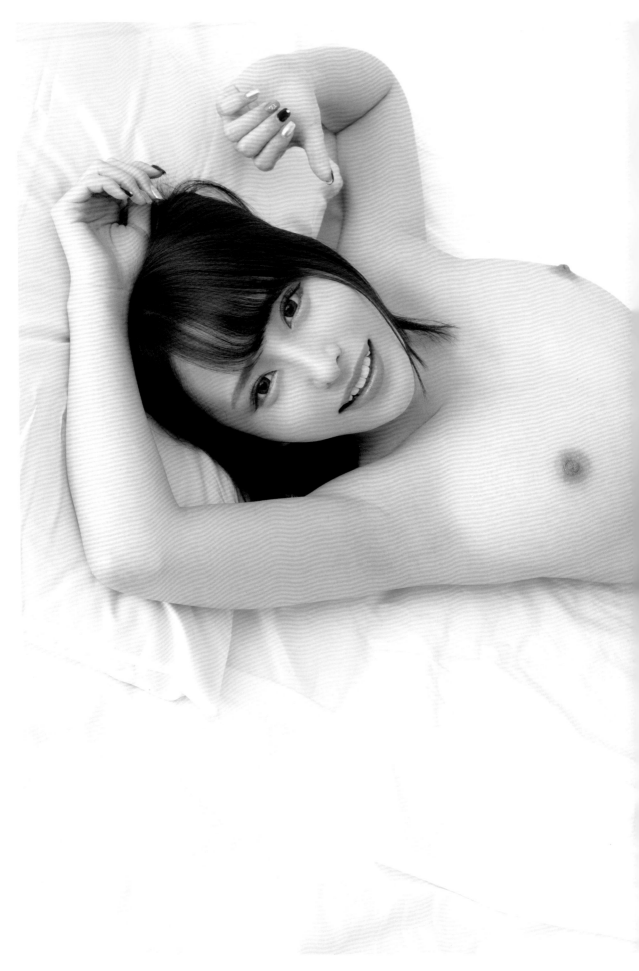

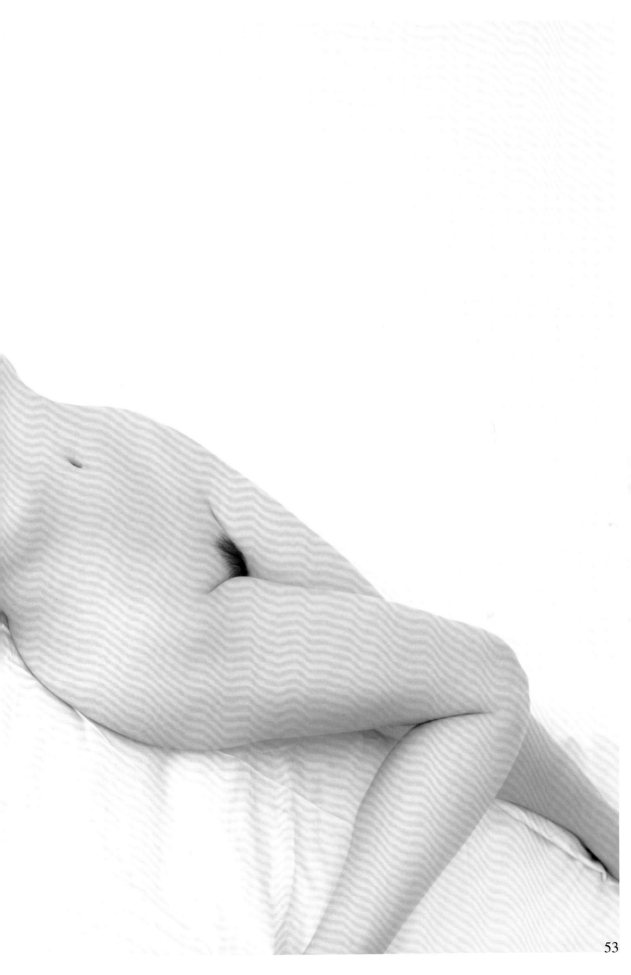

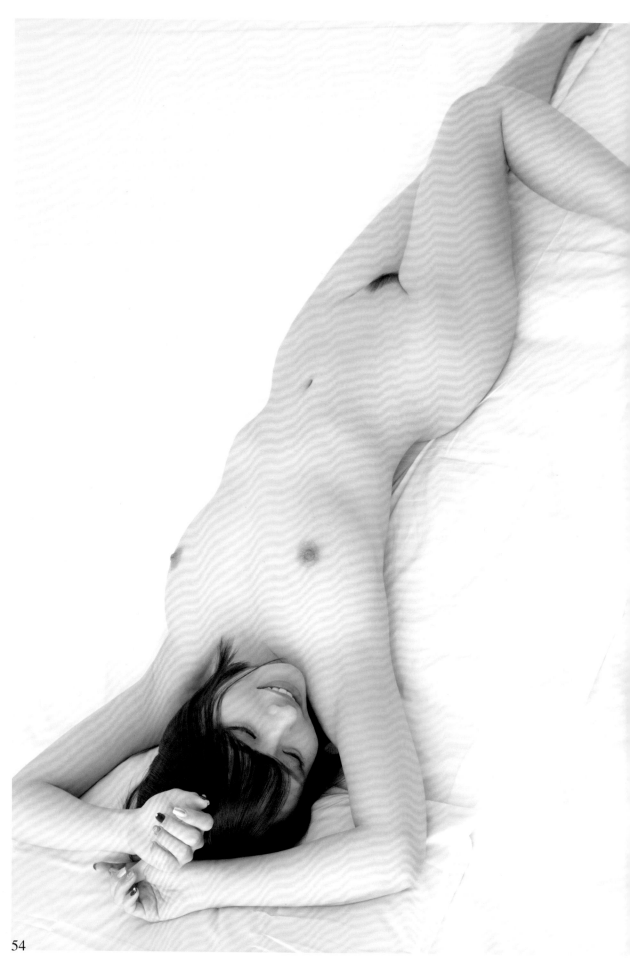

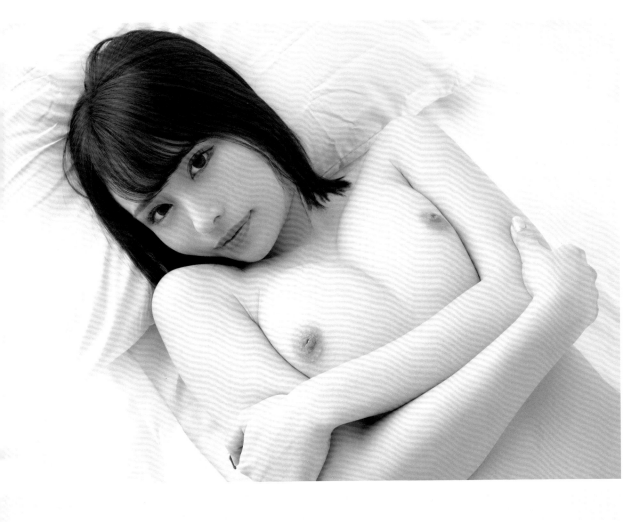

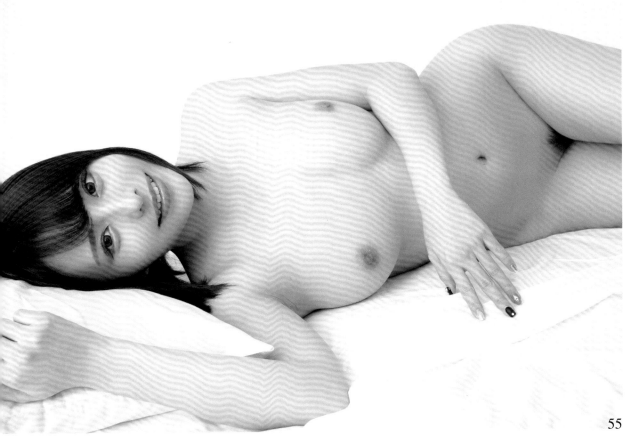

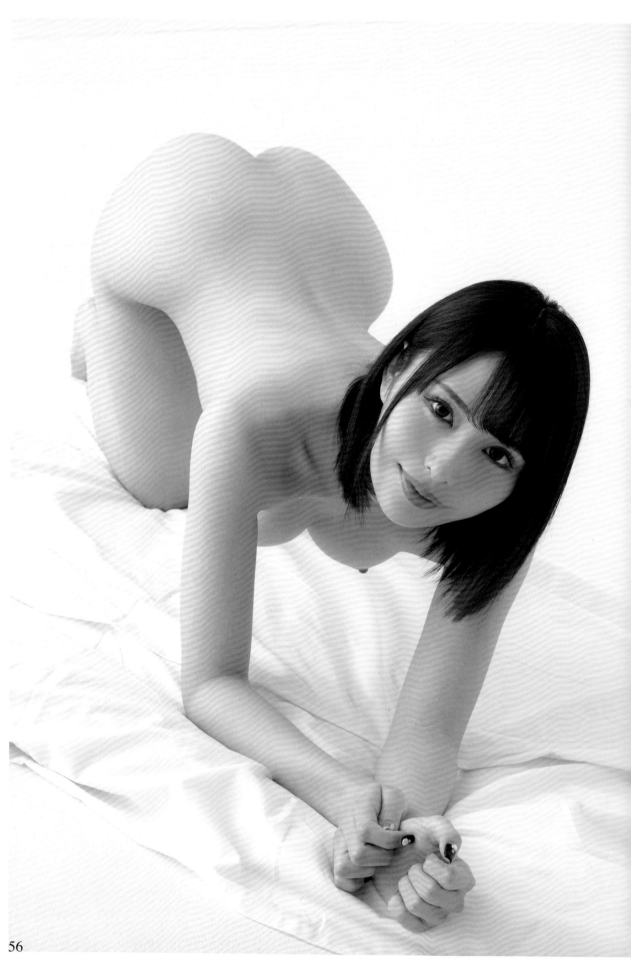

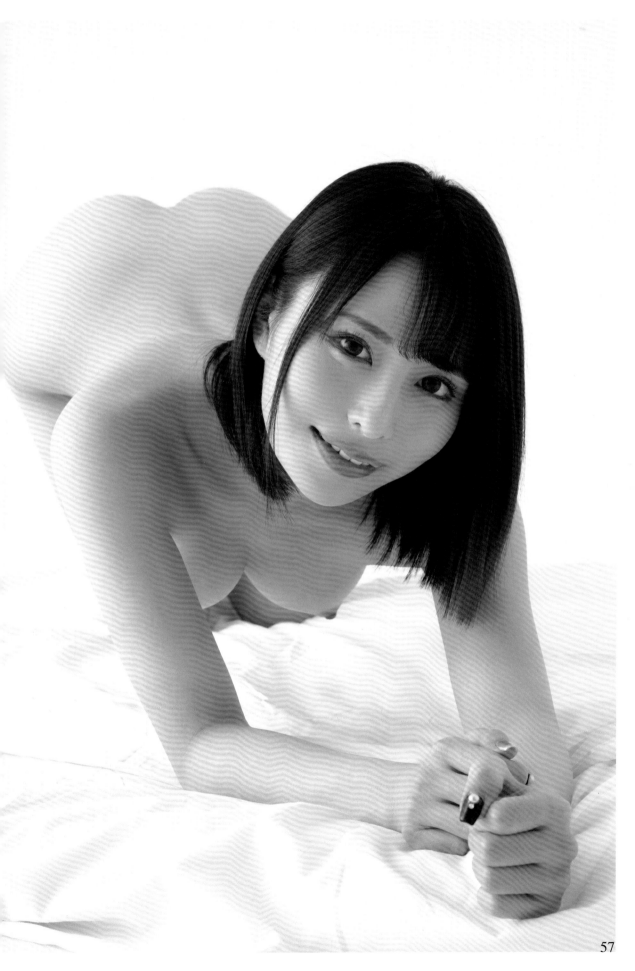

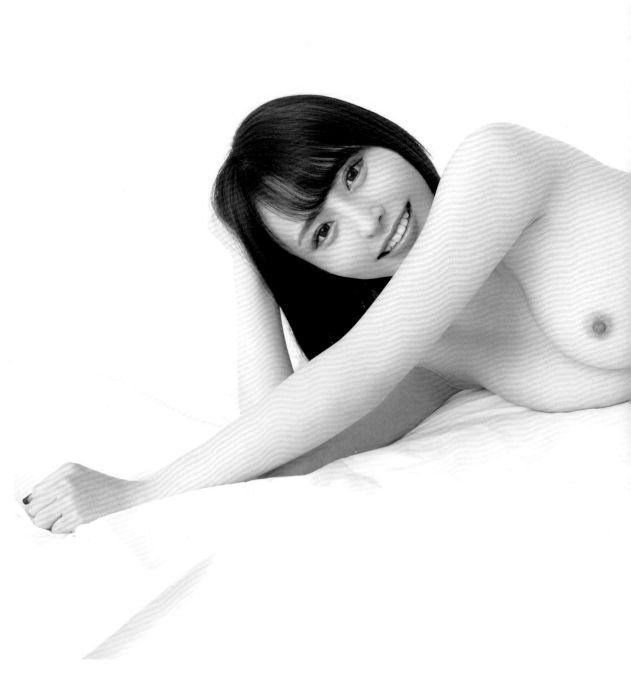

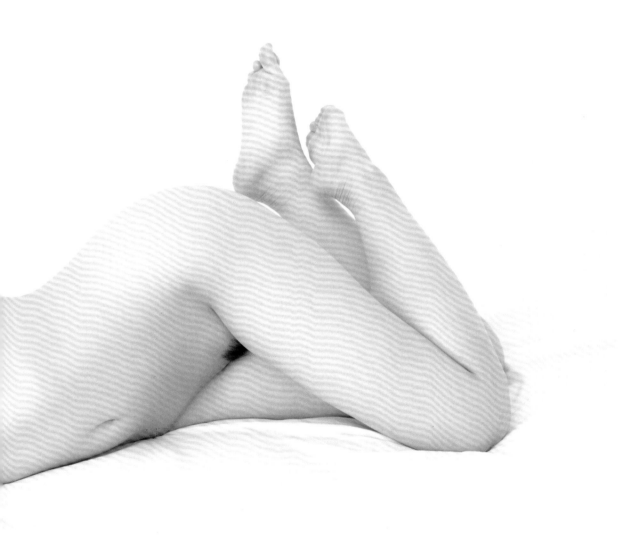

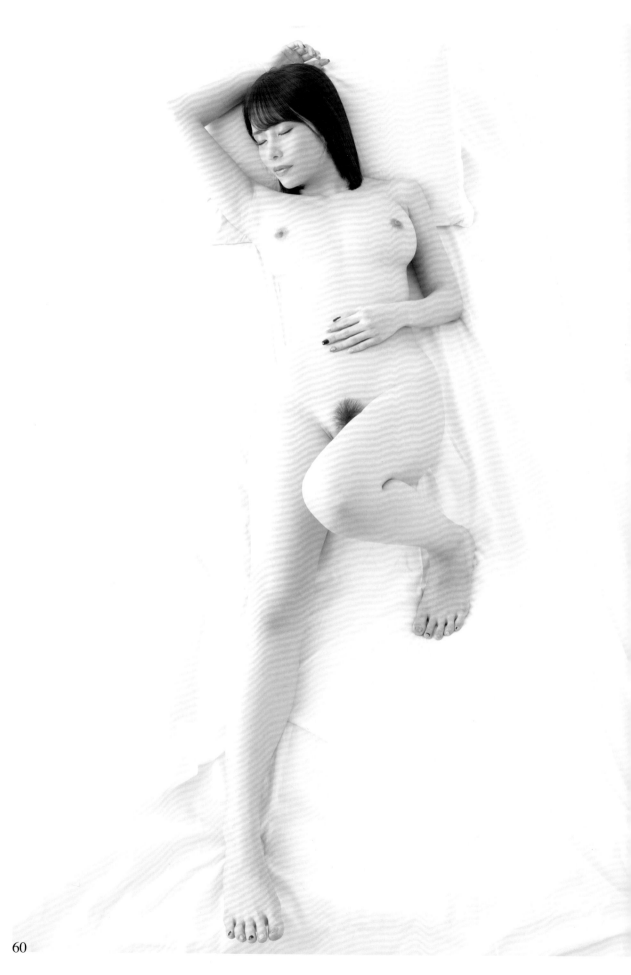

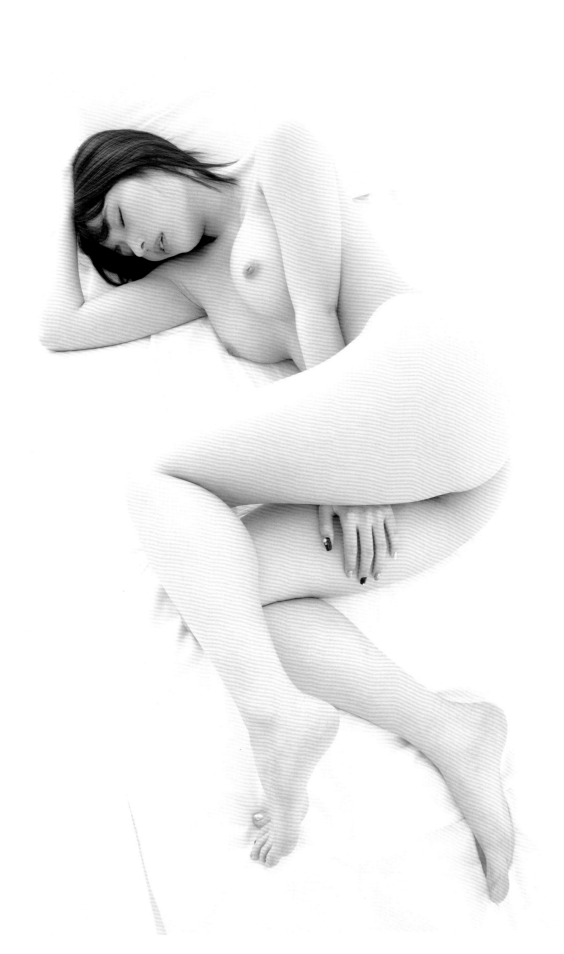

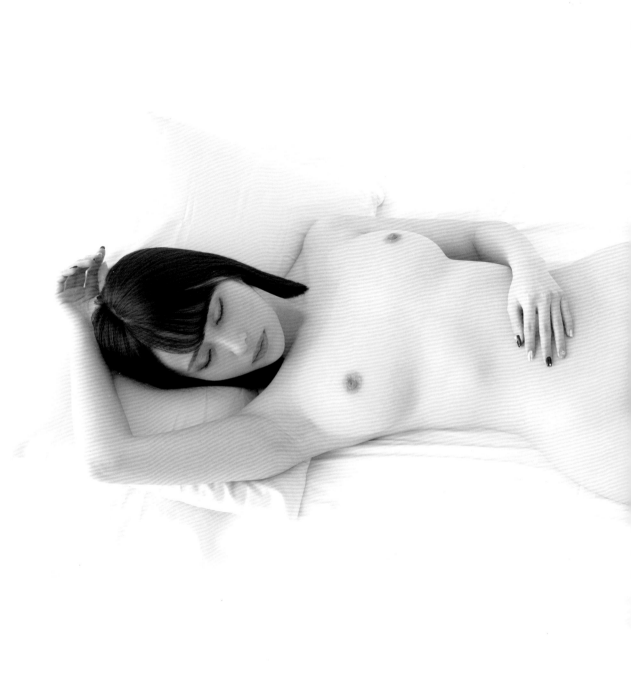

Chapter

04

with
Chair
& Sofa

讓身體或腿部靠著椅子，
衍生出多樣變化的姿勢。
就算是裸體素描，也能發揮出一定的創造力。

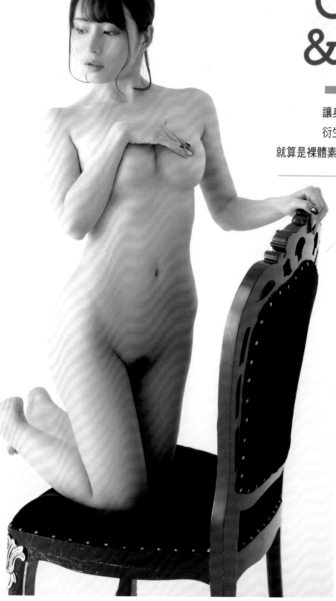

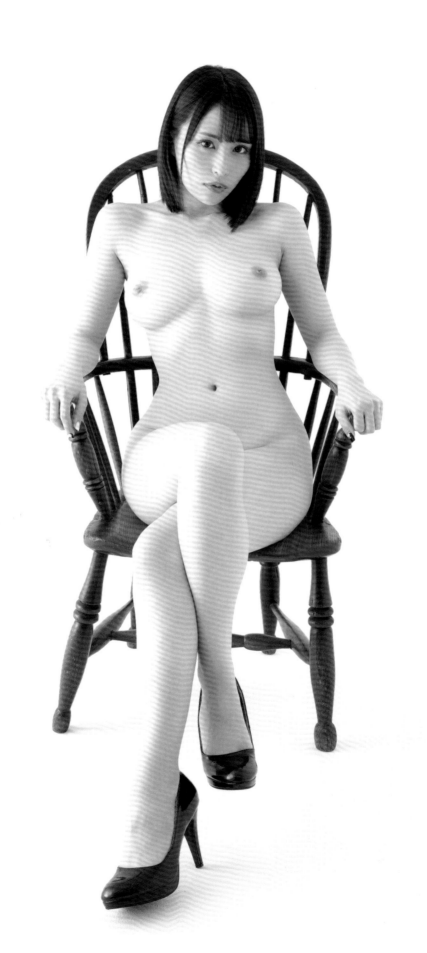

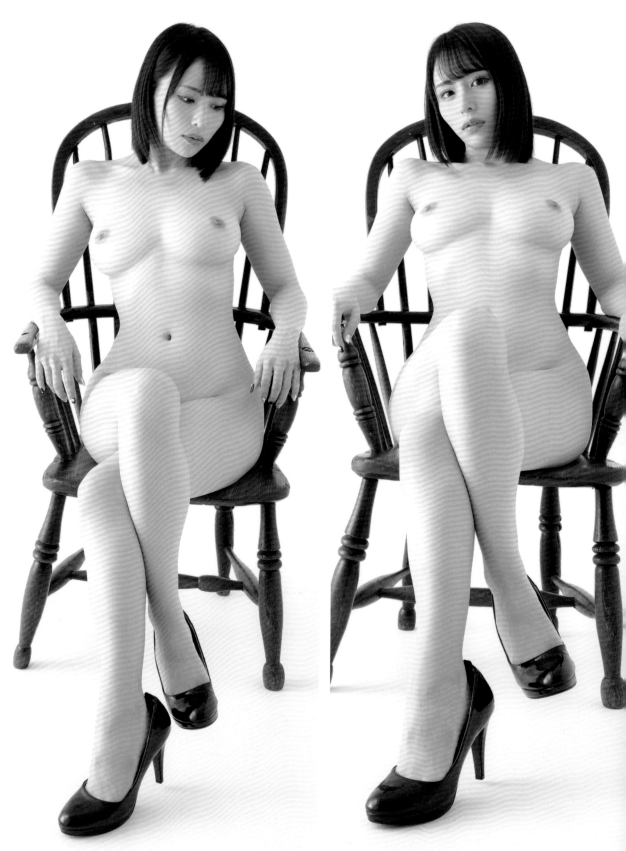

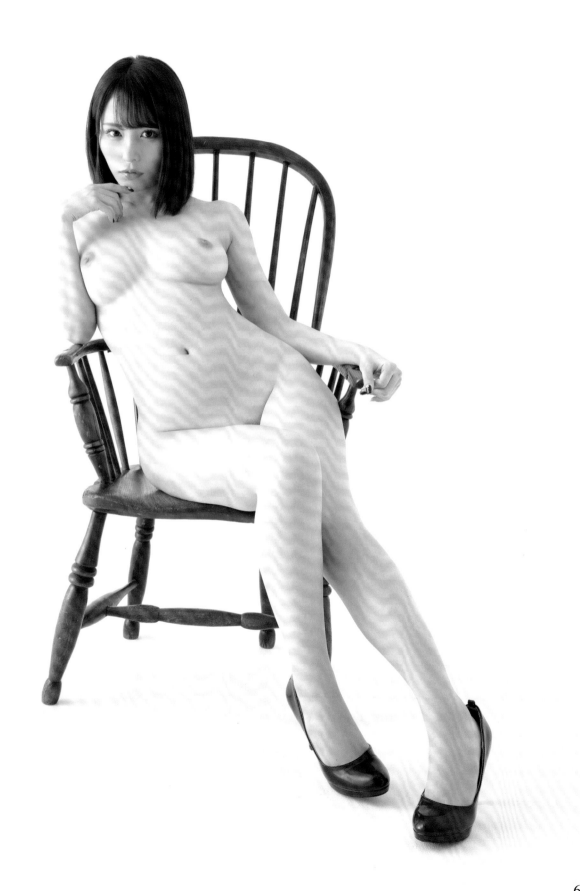

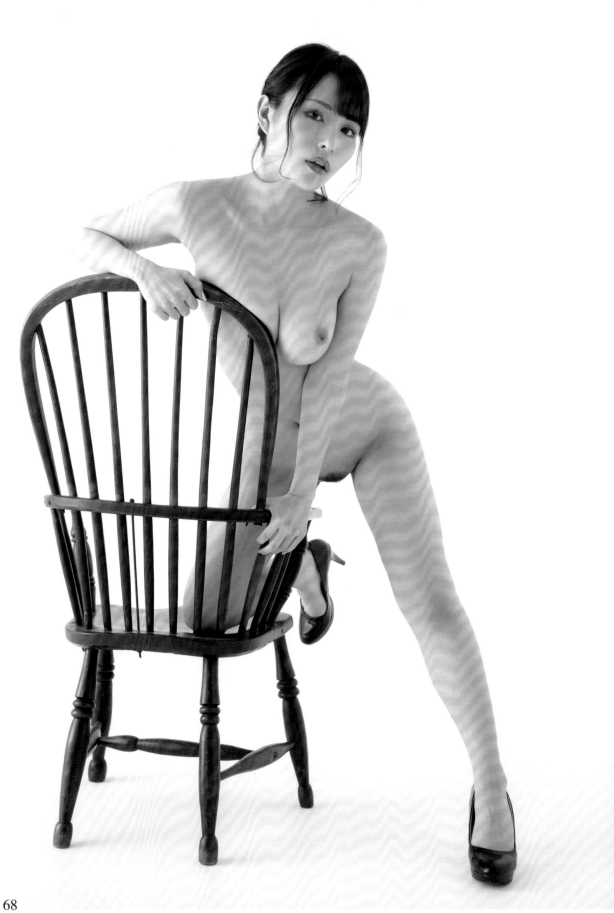

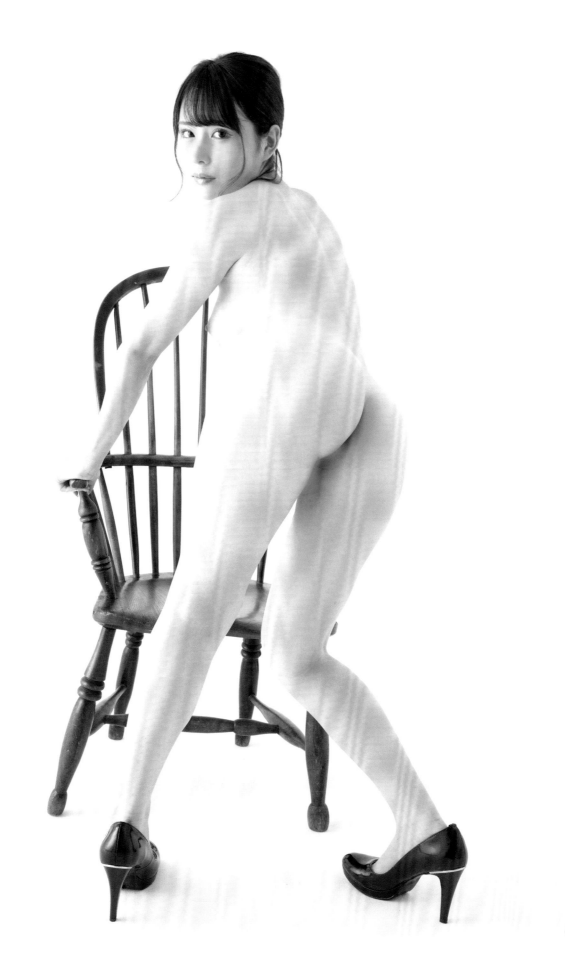

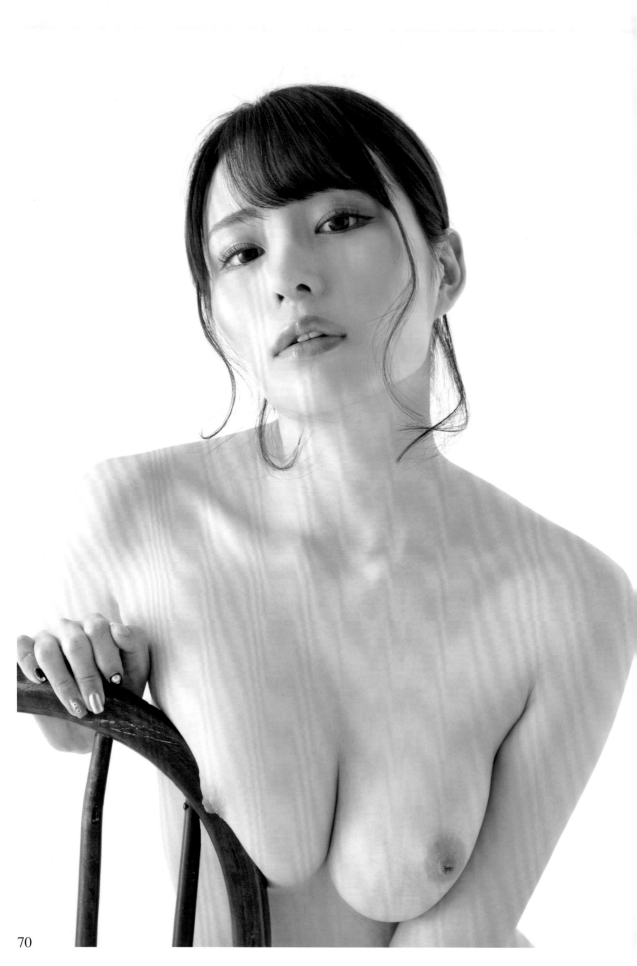

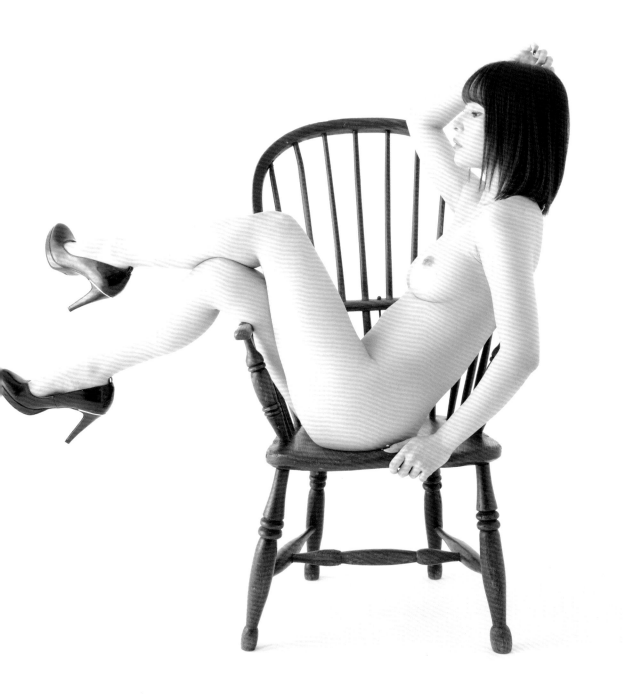

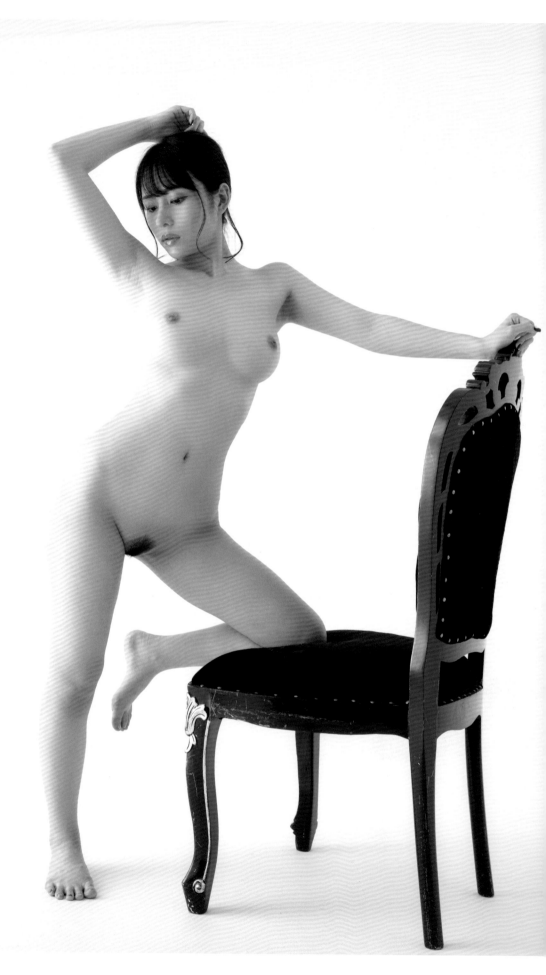

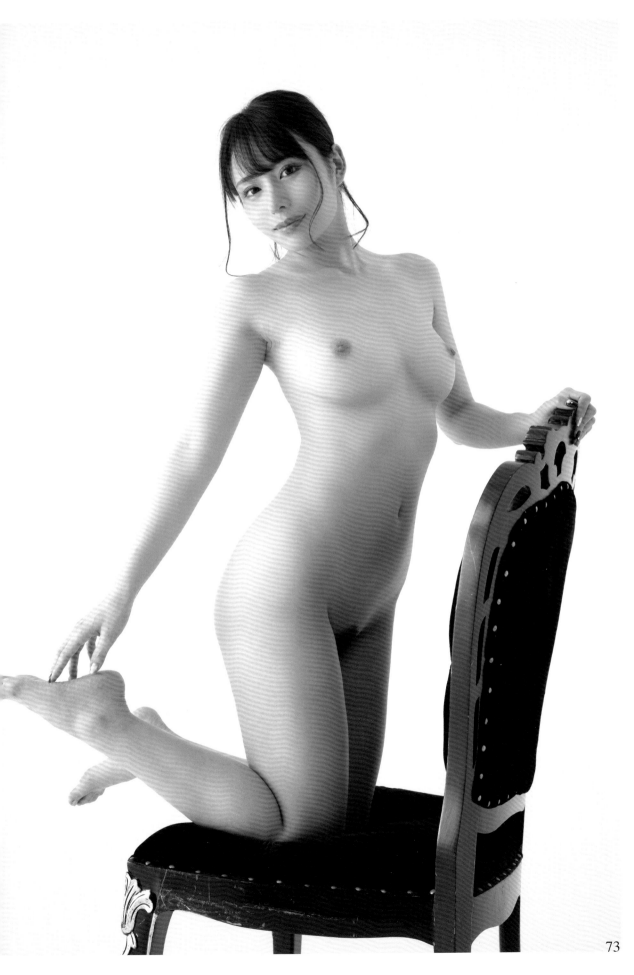

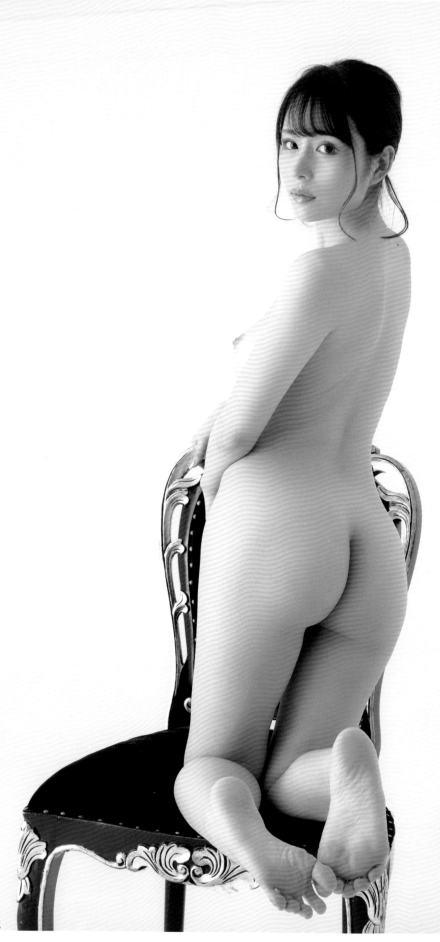

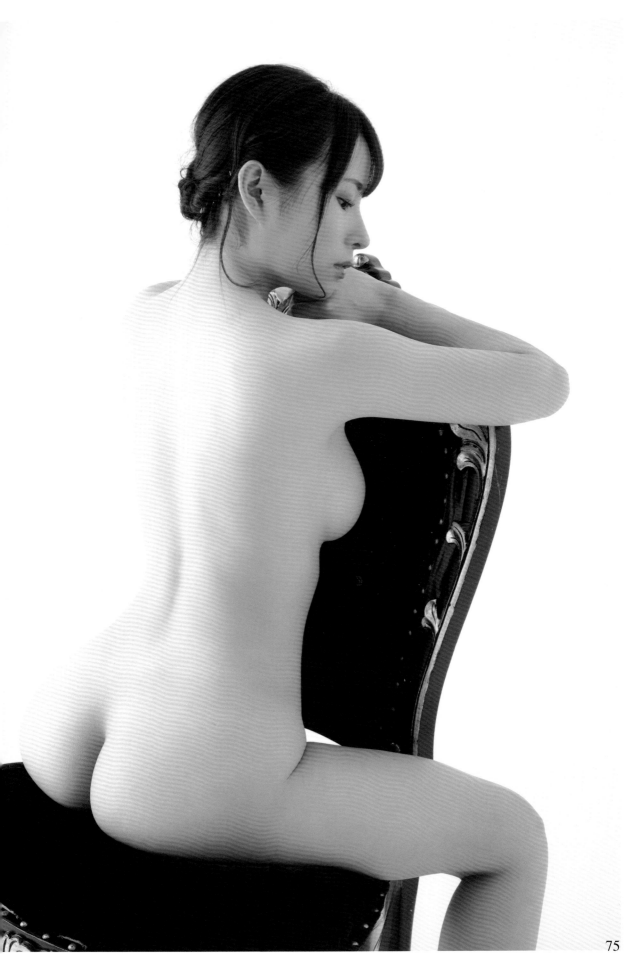

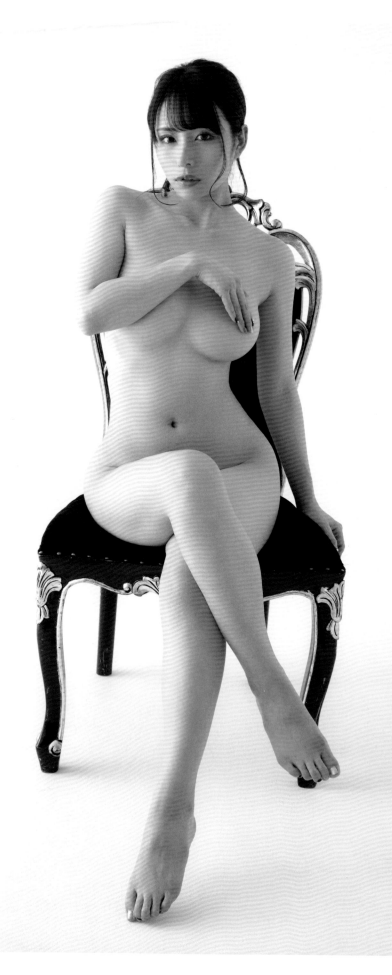

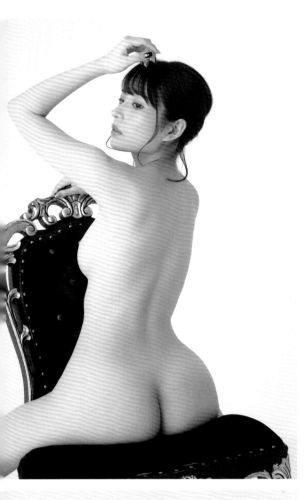
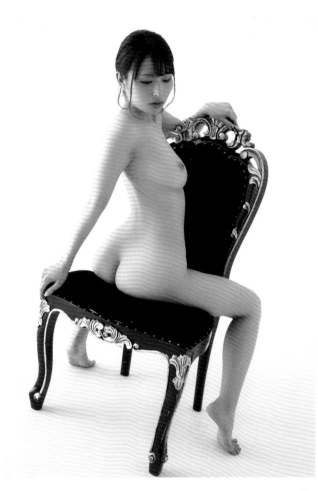
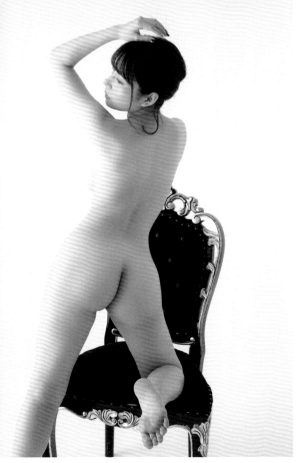
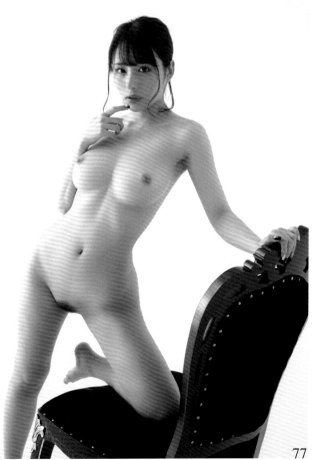

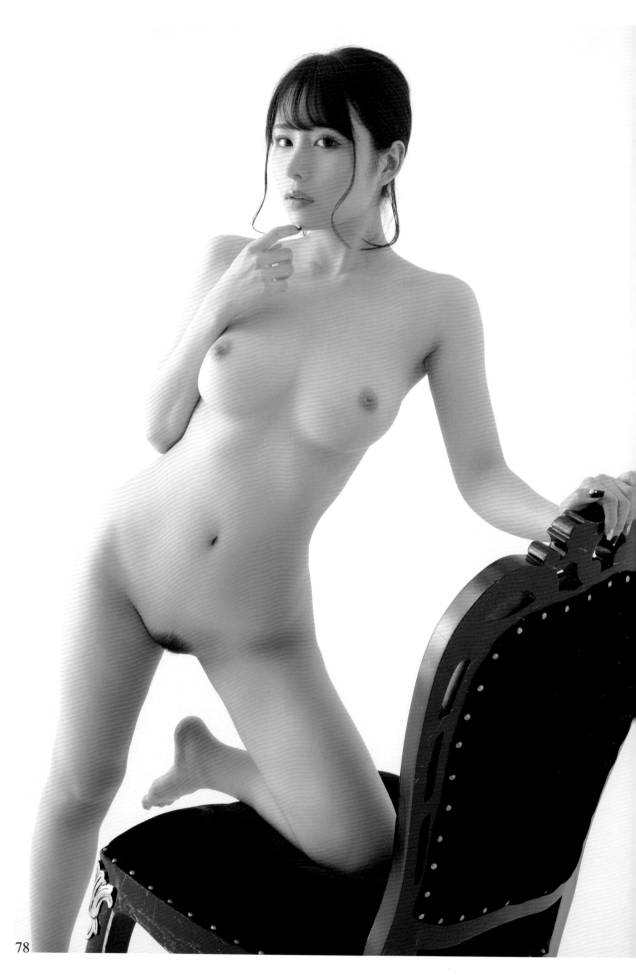

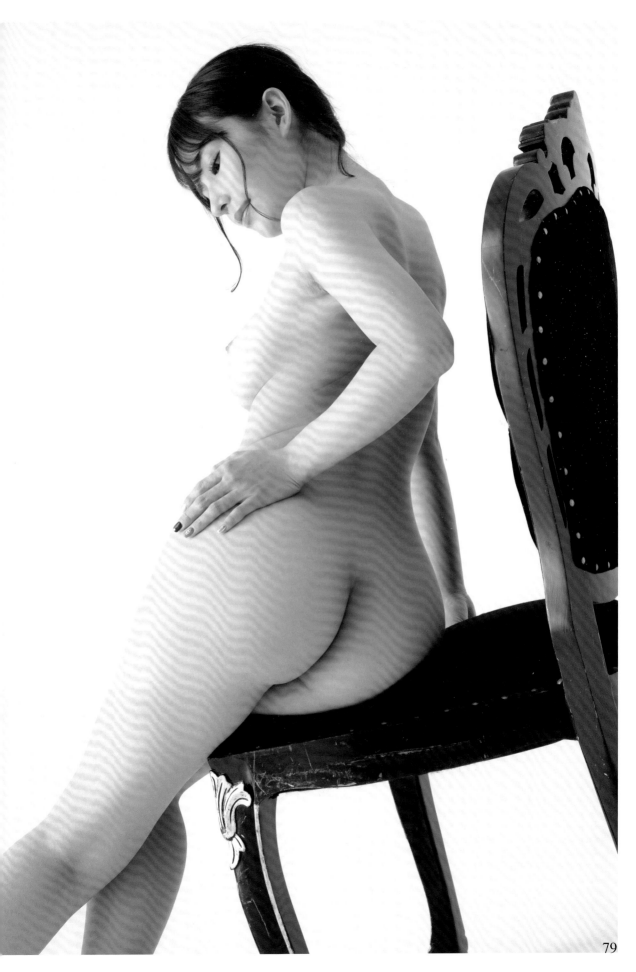

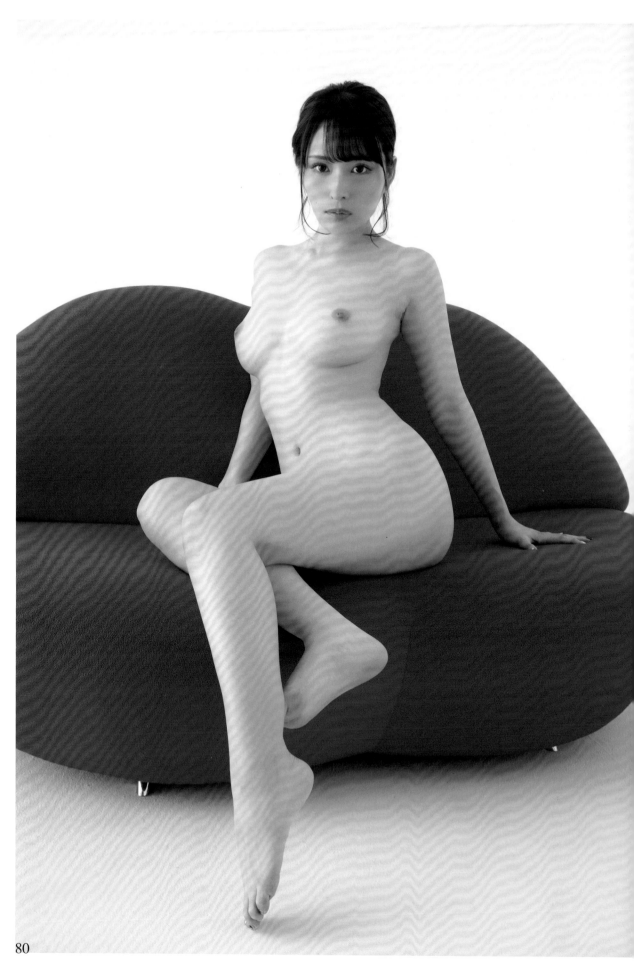

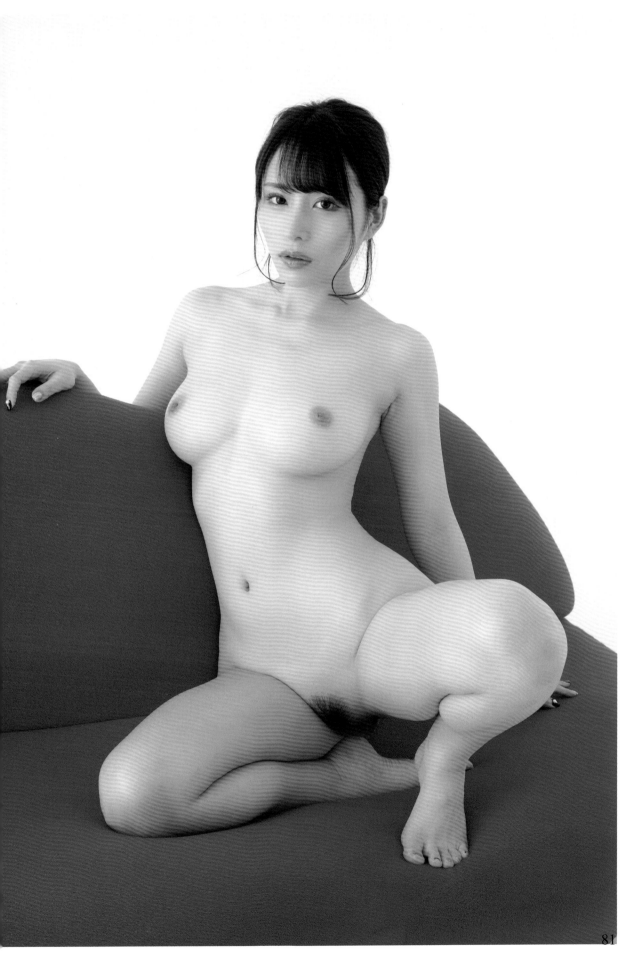

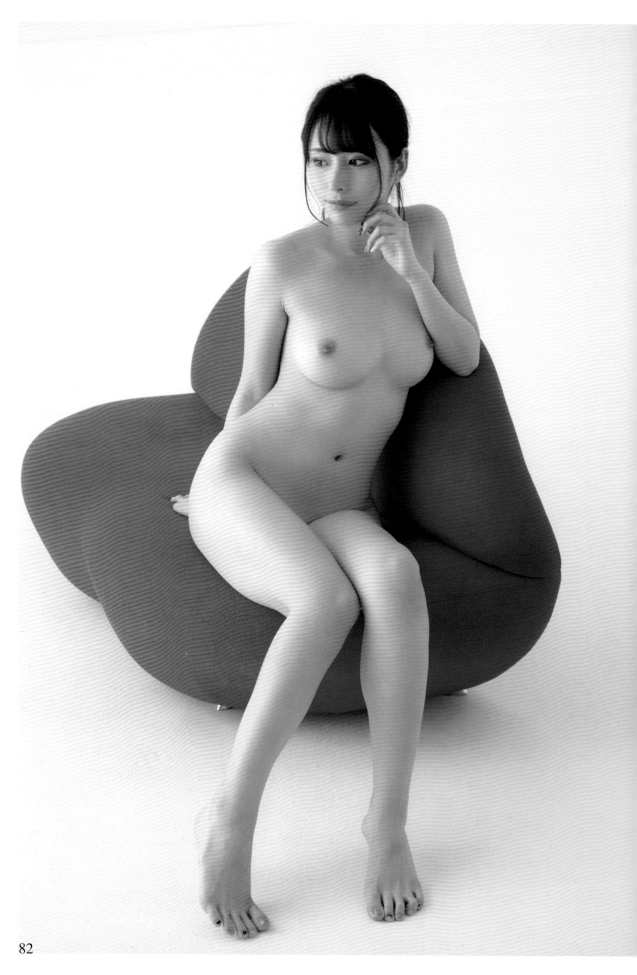

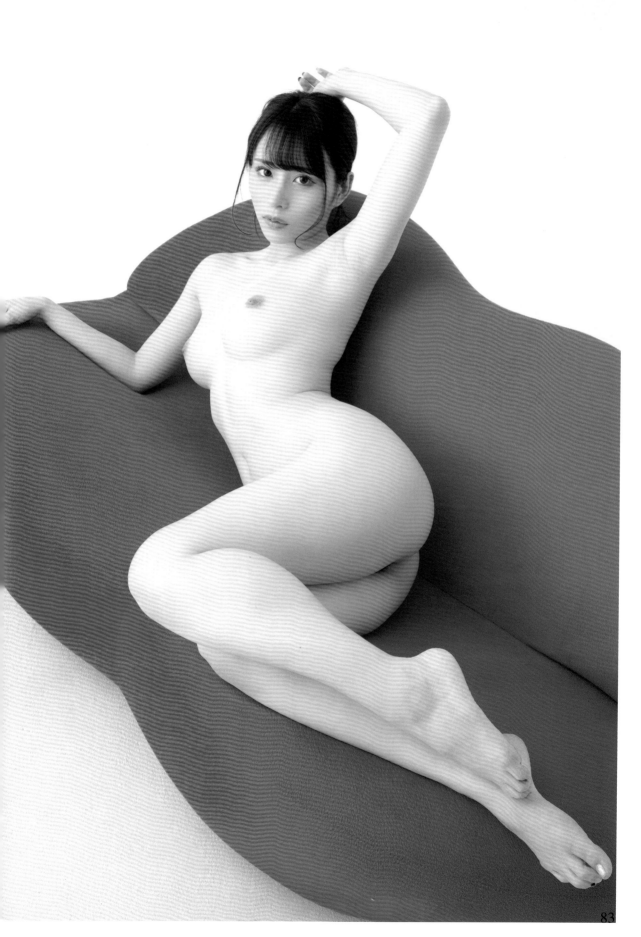

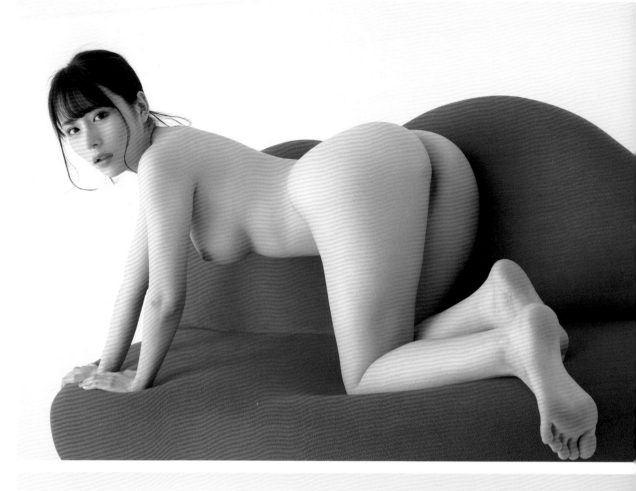

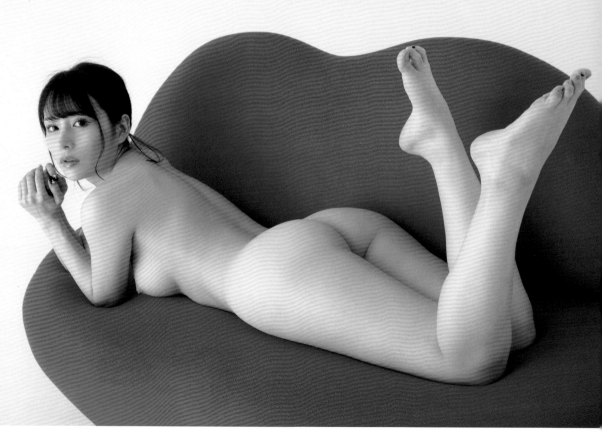

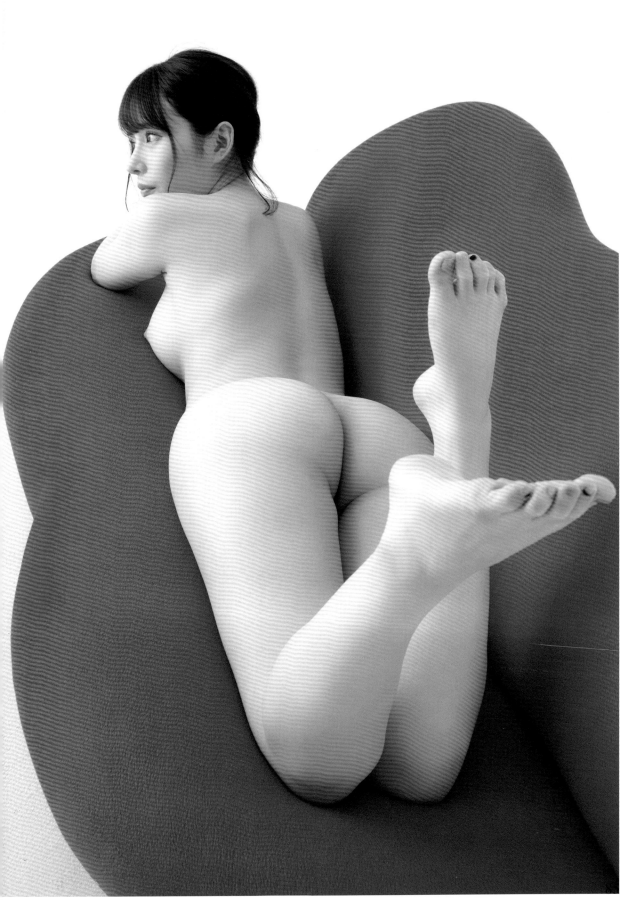

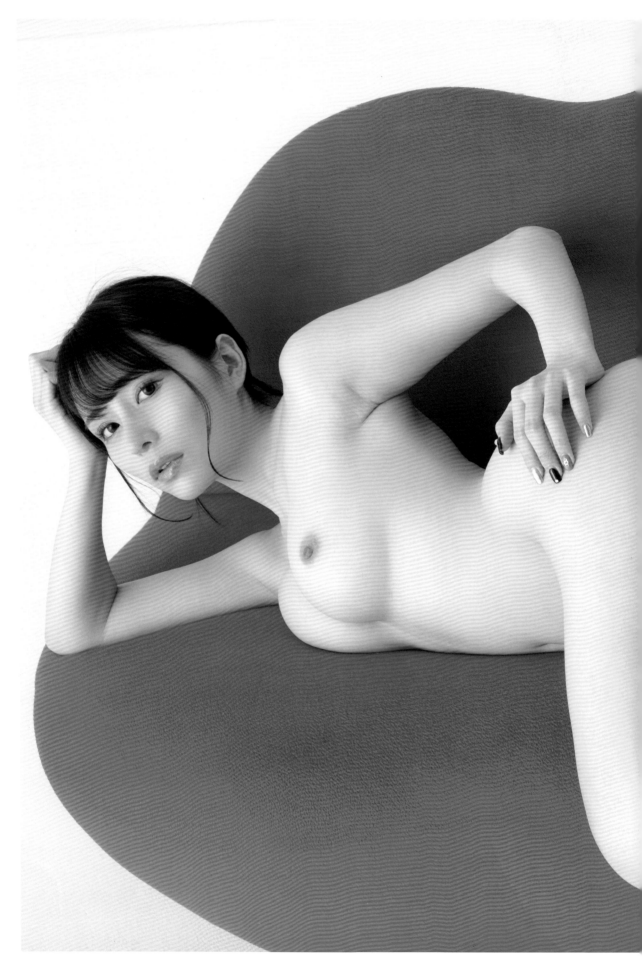

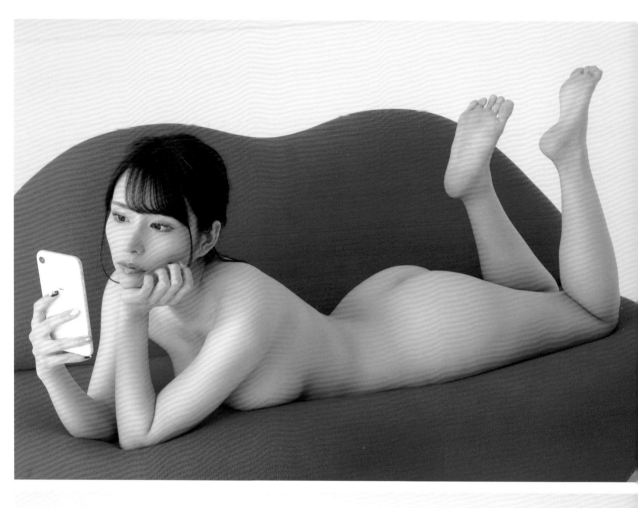

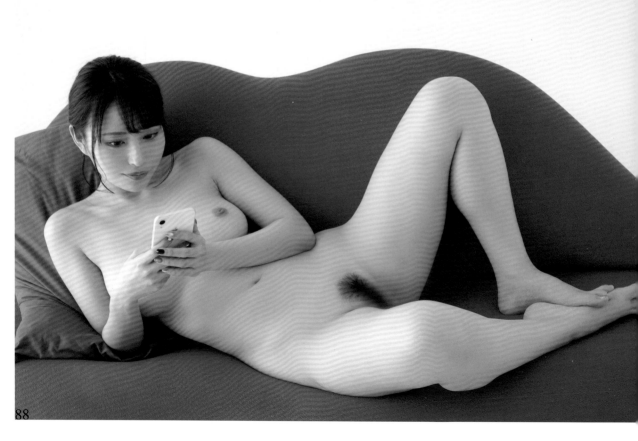

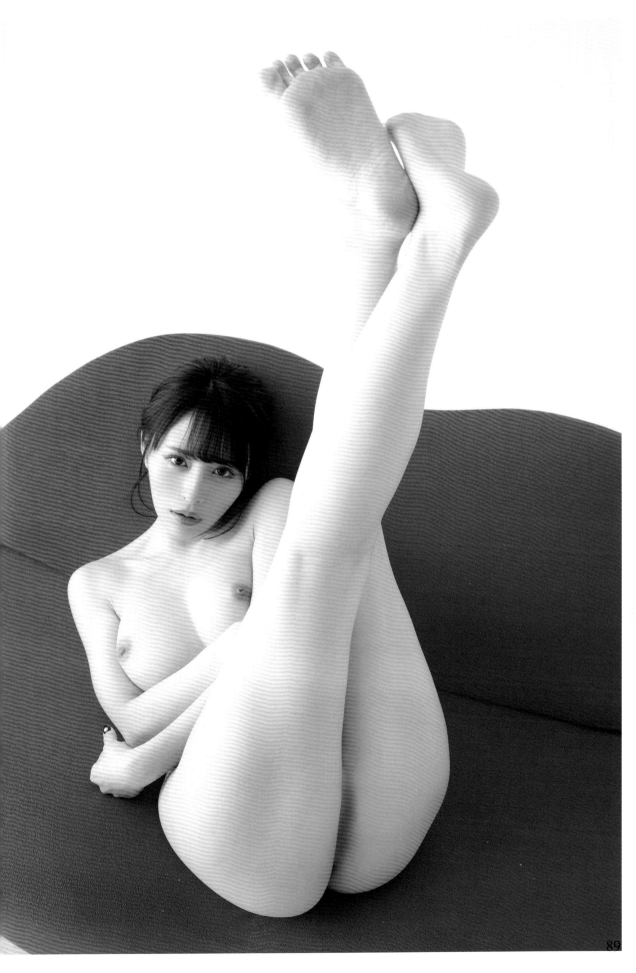

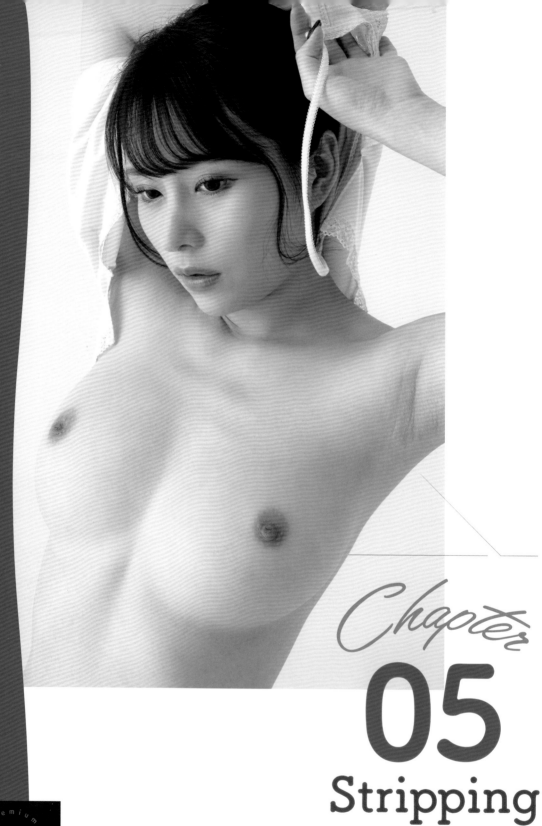

Chapter

05
Stripping

主要整理出寬衣時
女性特有的動作。
請試著描繪這些誘人的姿勢。

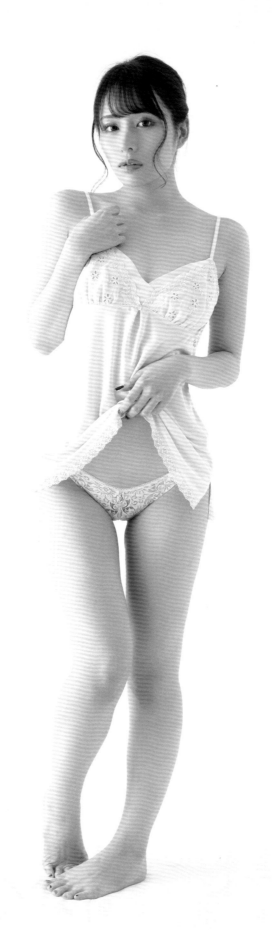

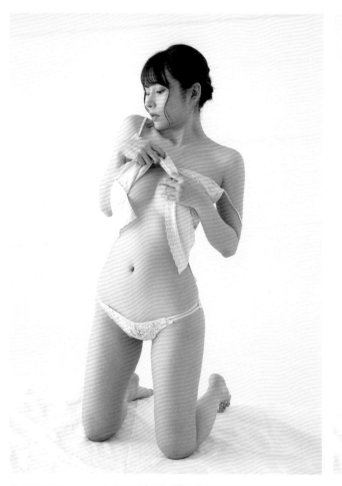
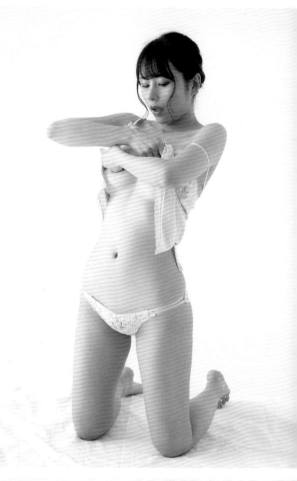
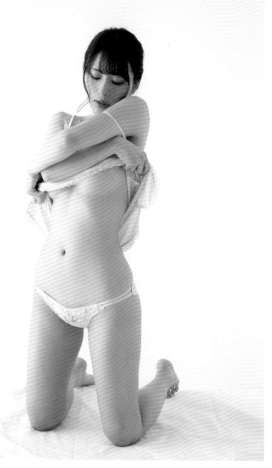
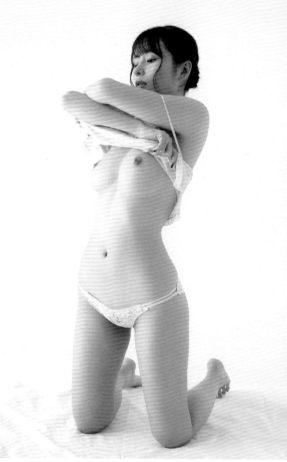

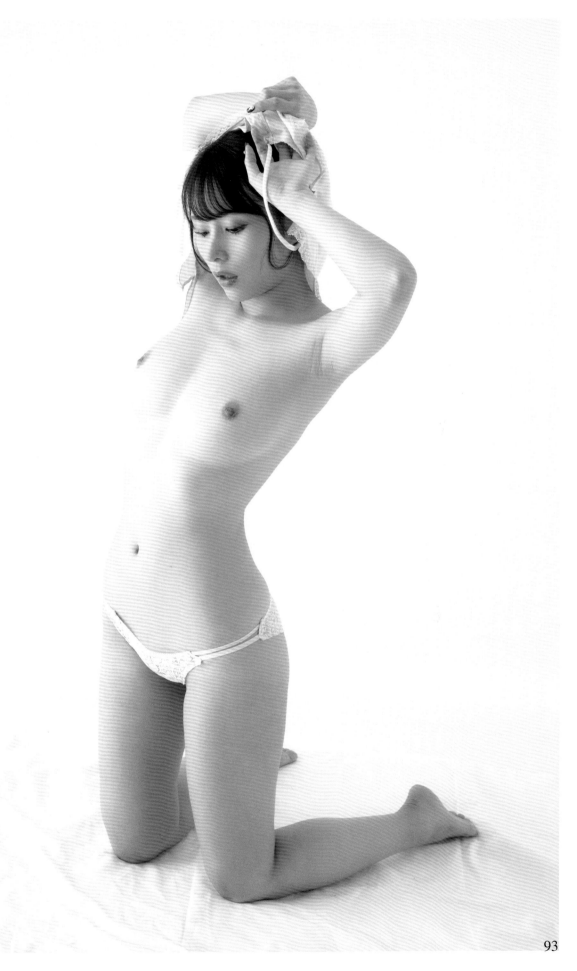

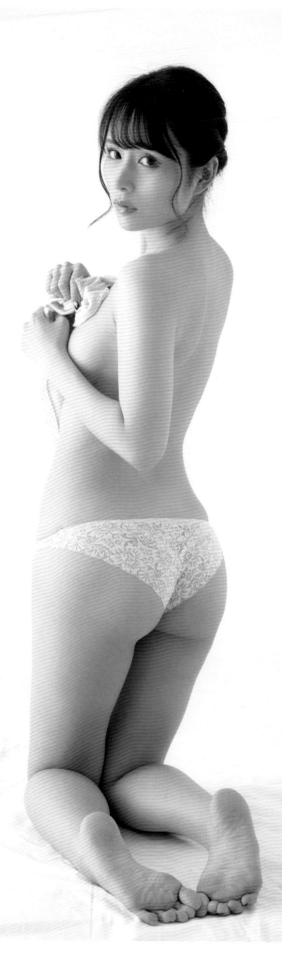

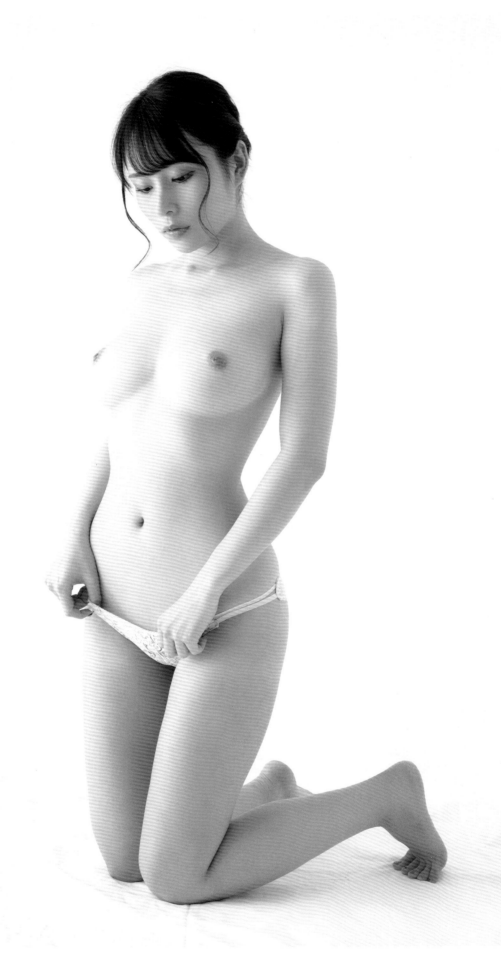

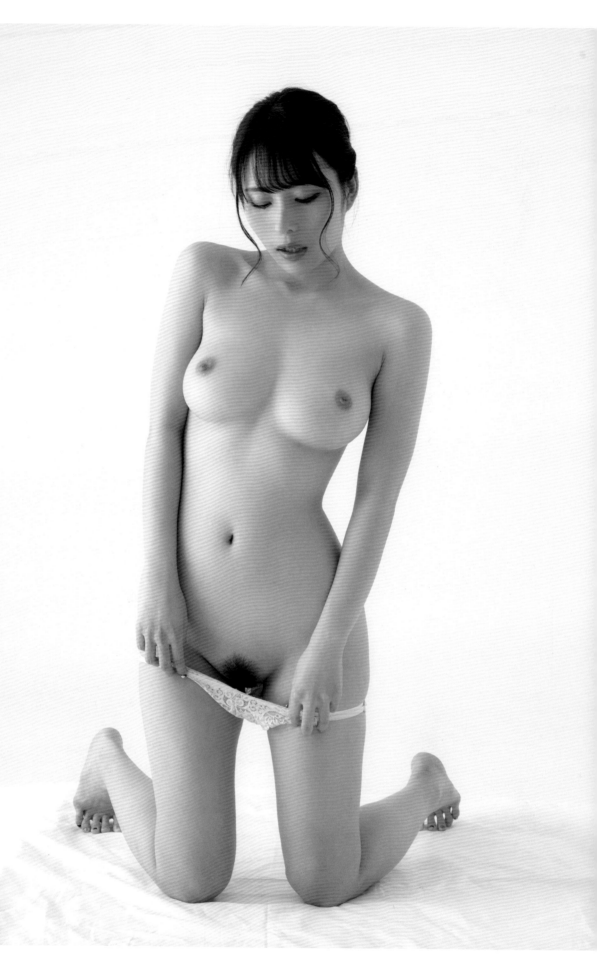

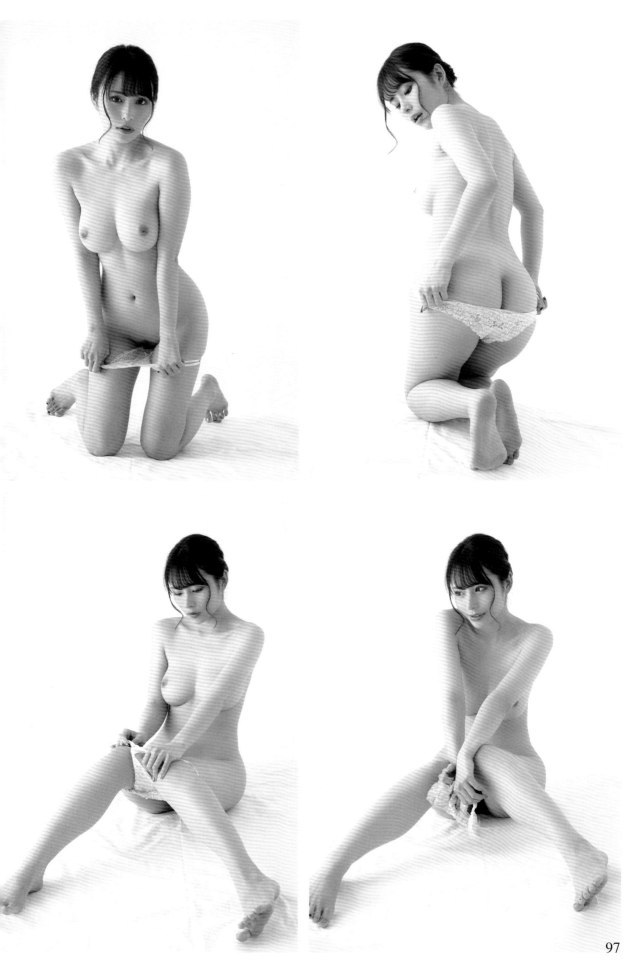

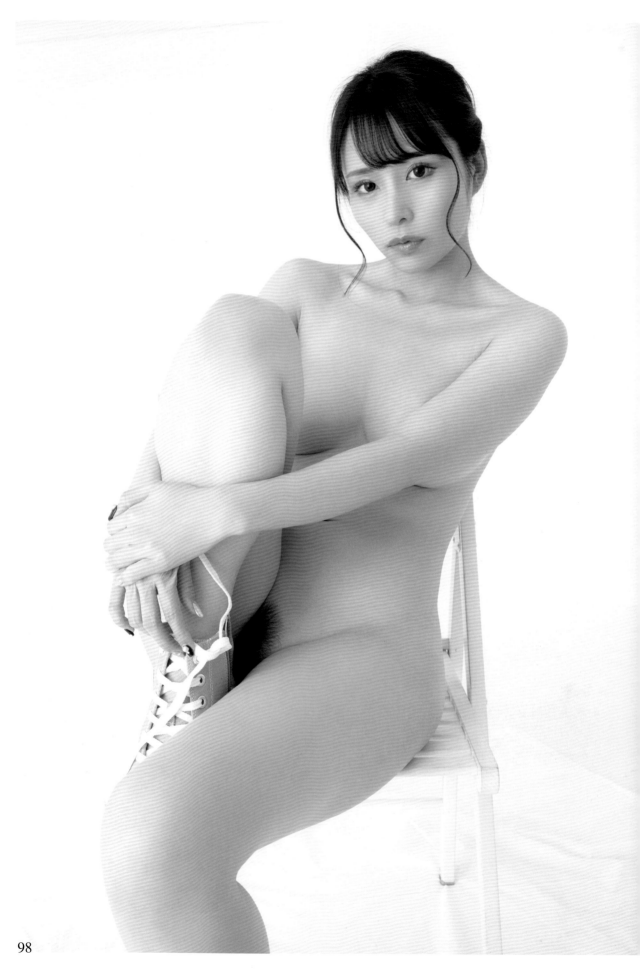

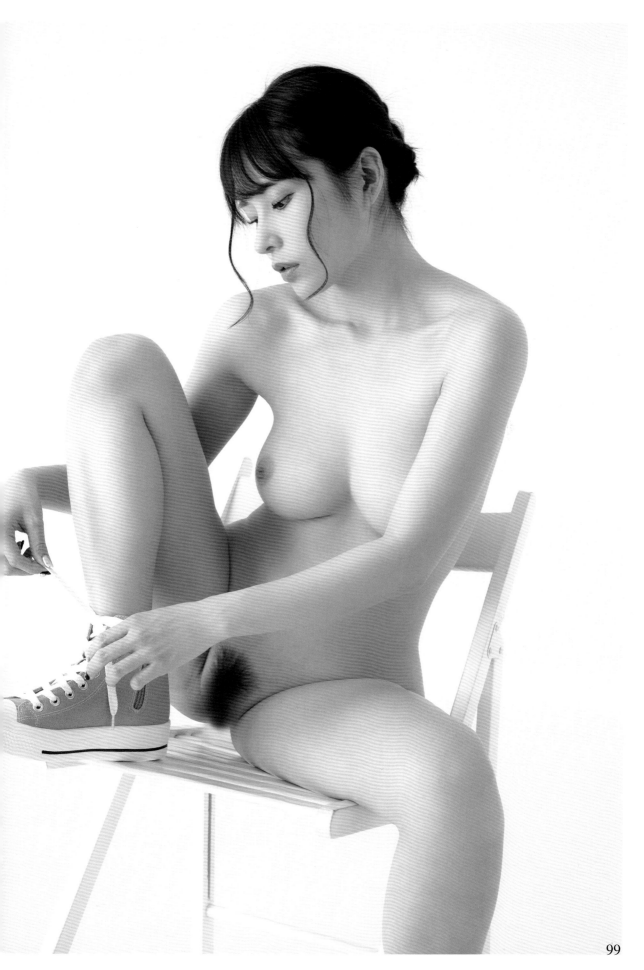

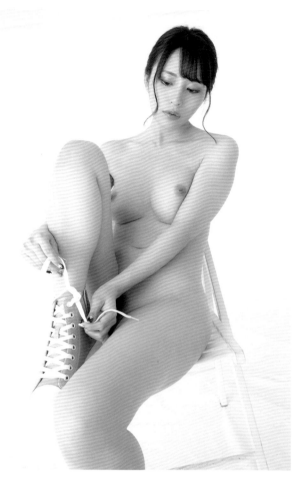
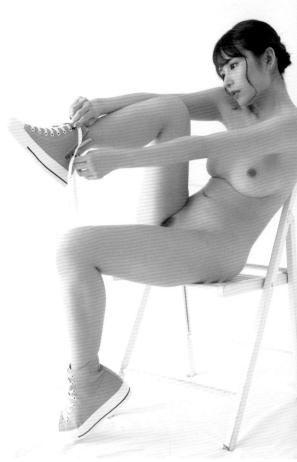
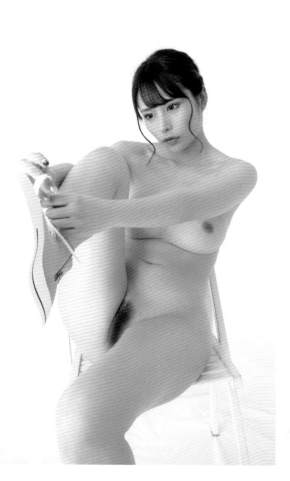
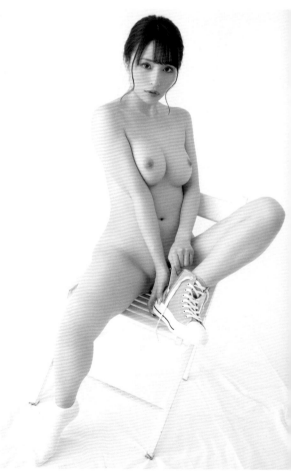

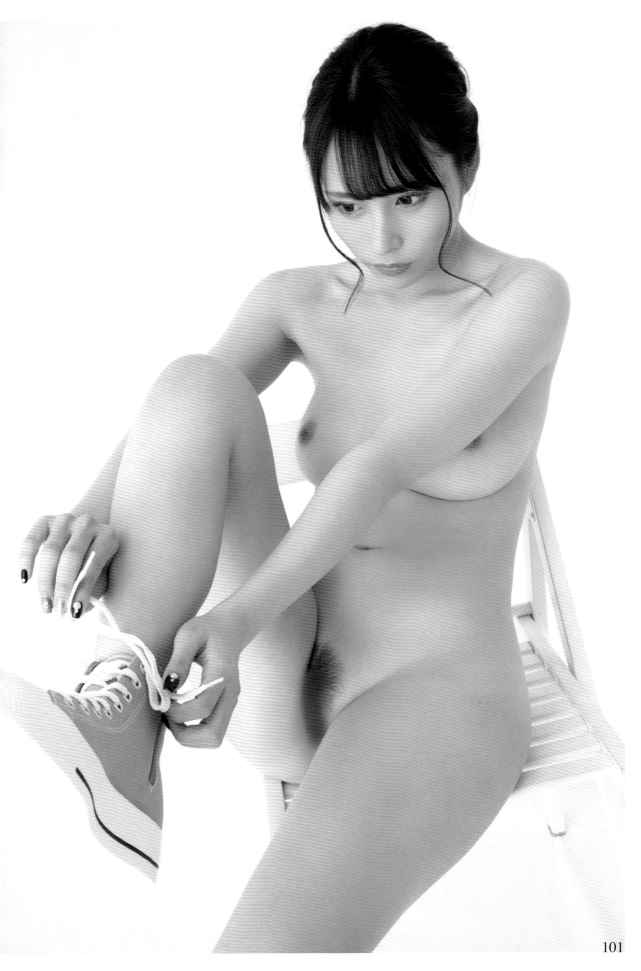

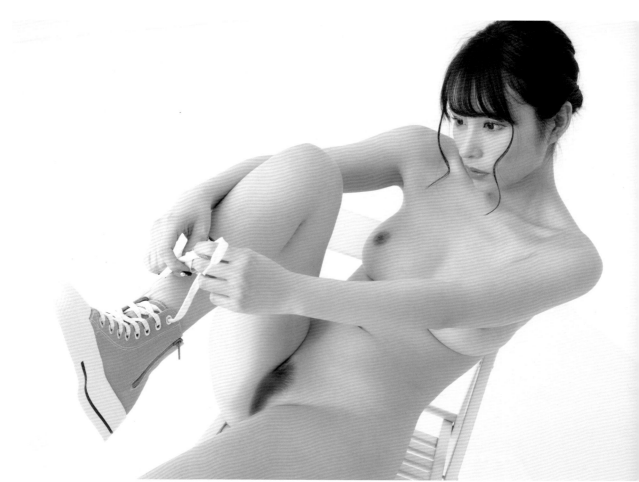

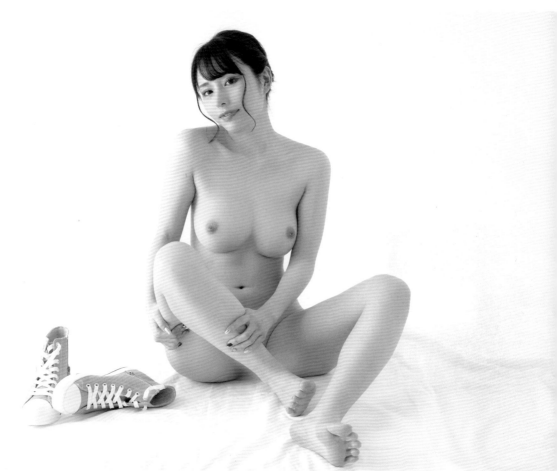

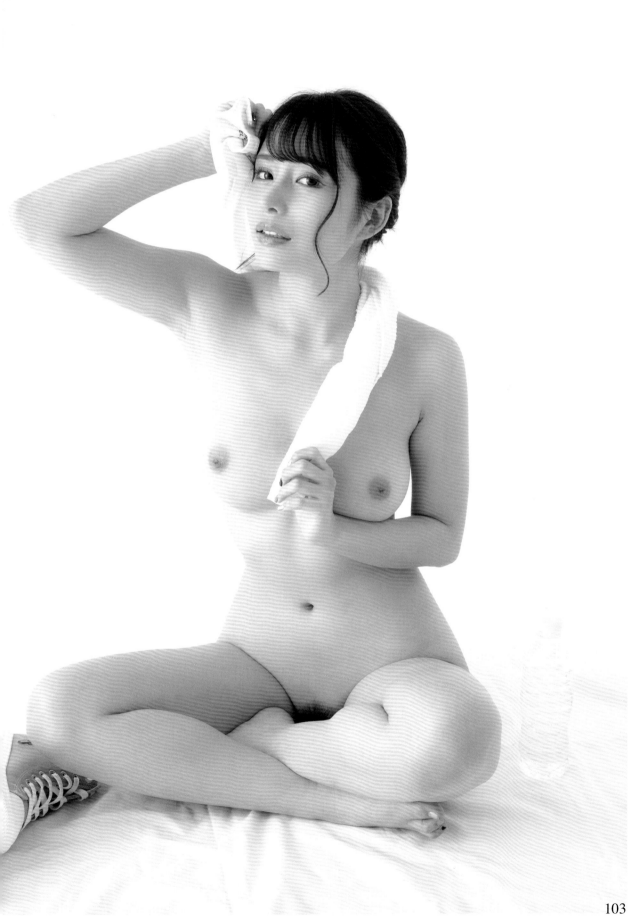

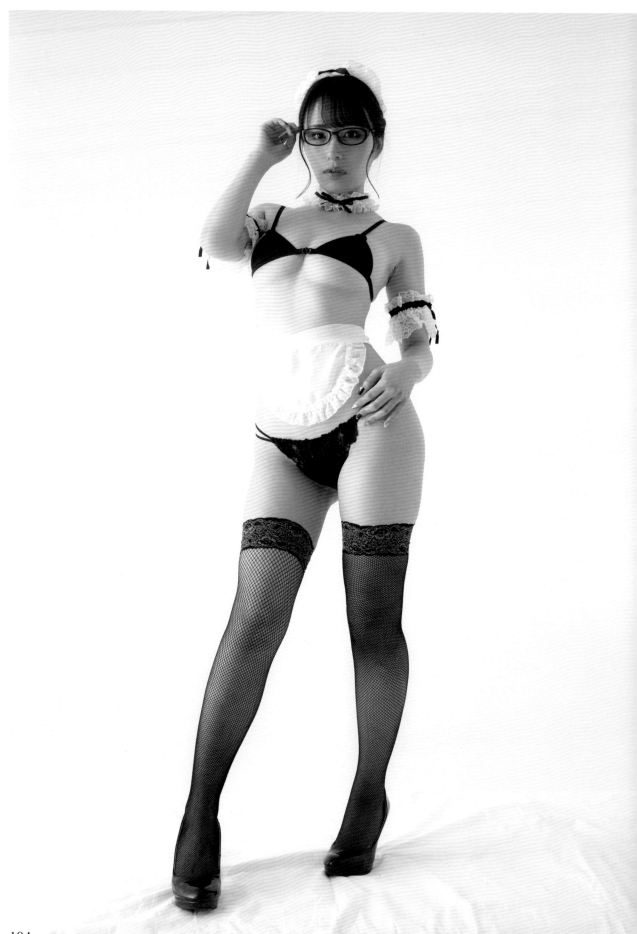

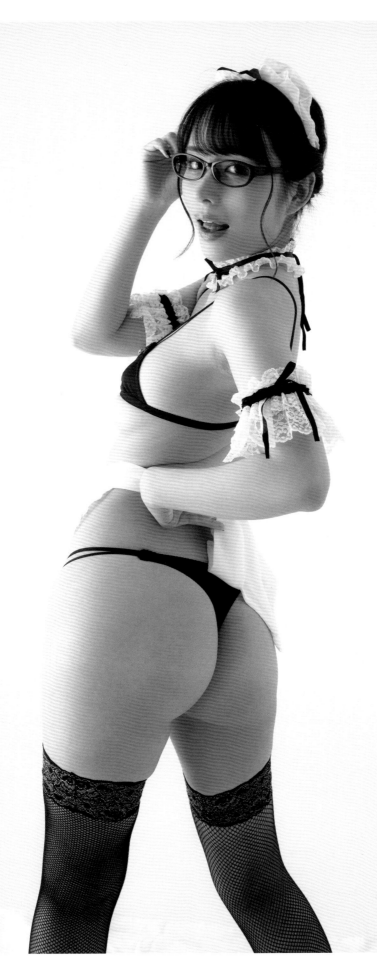

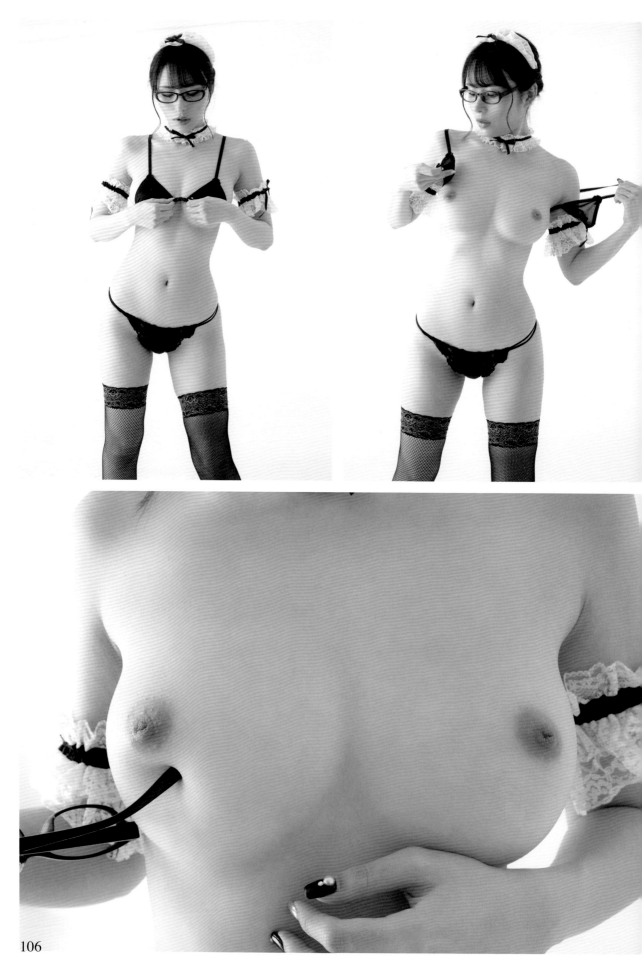

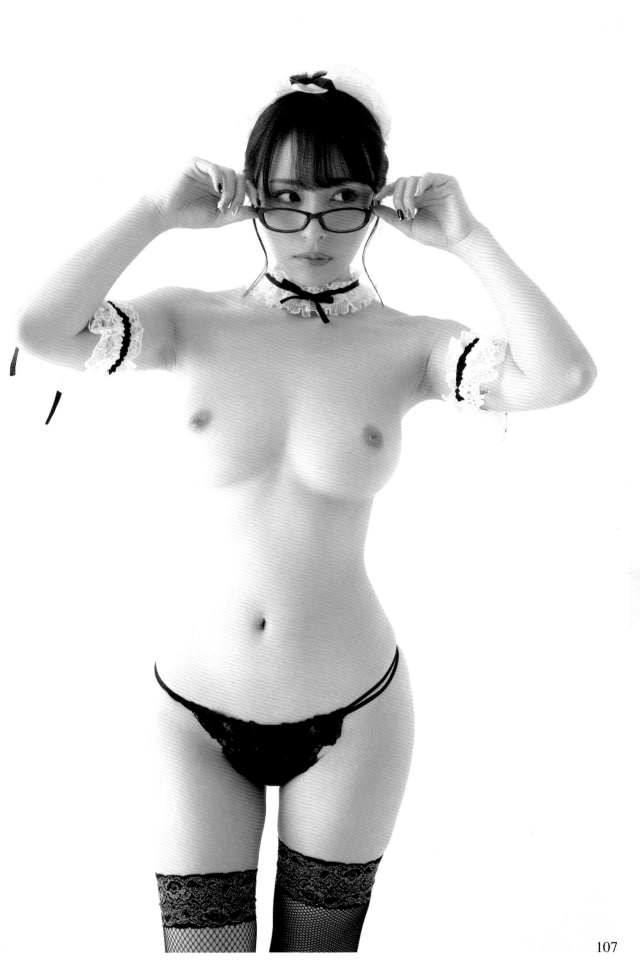

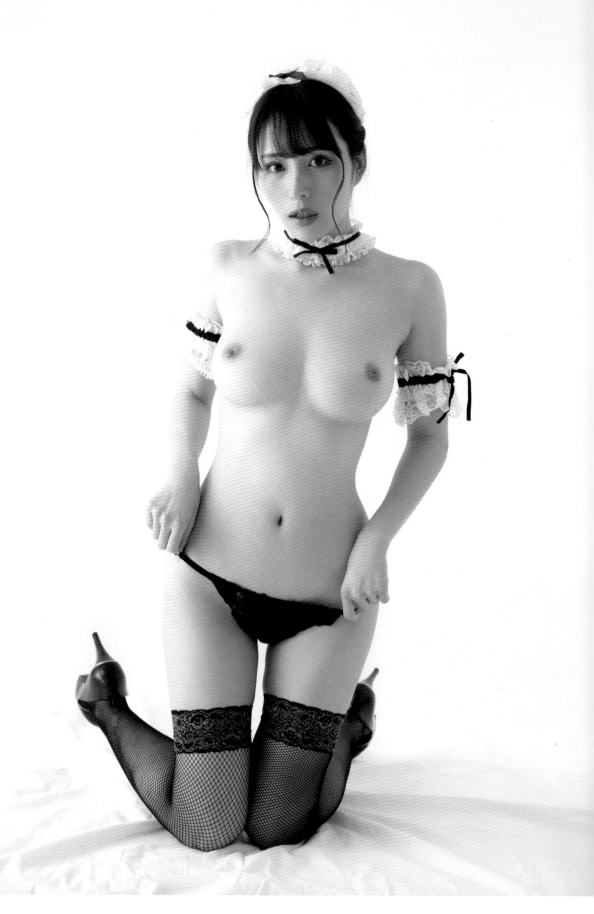

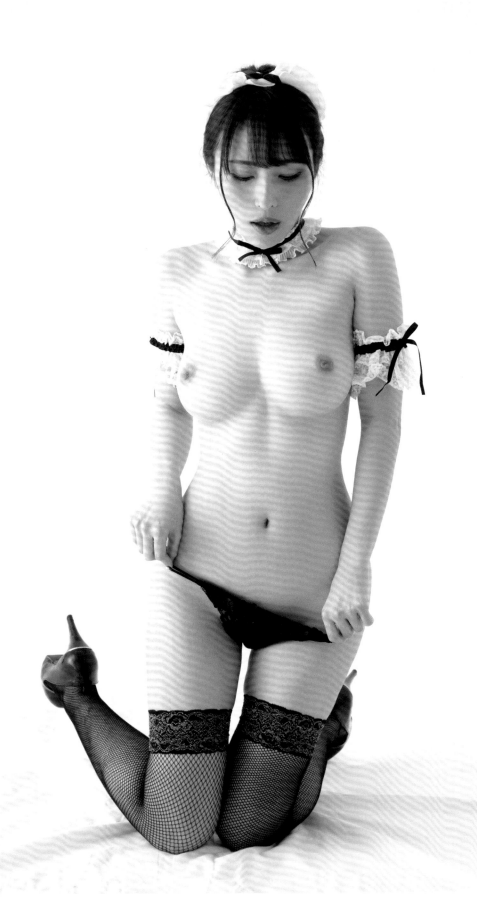

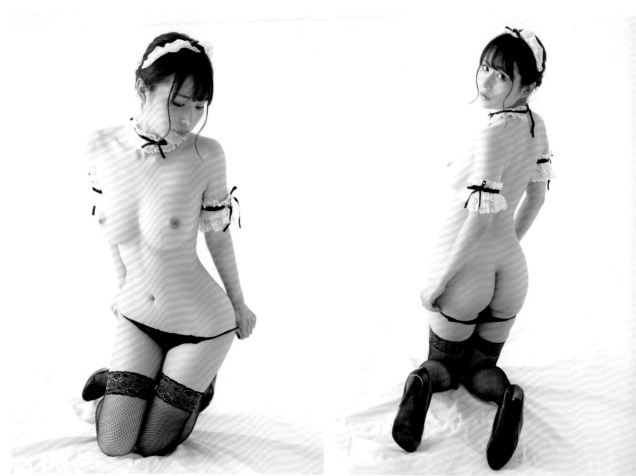

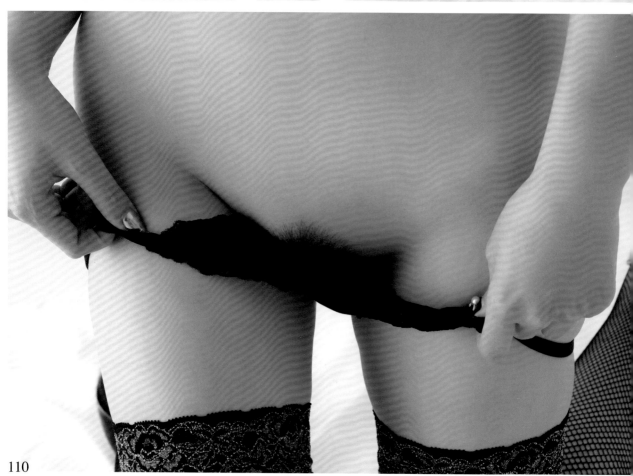

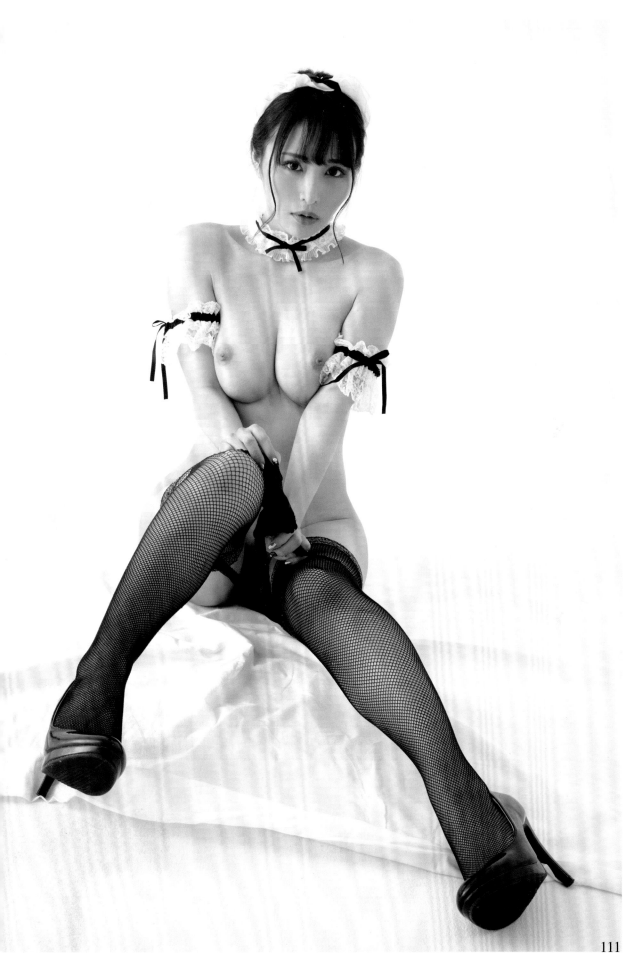

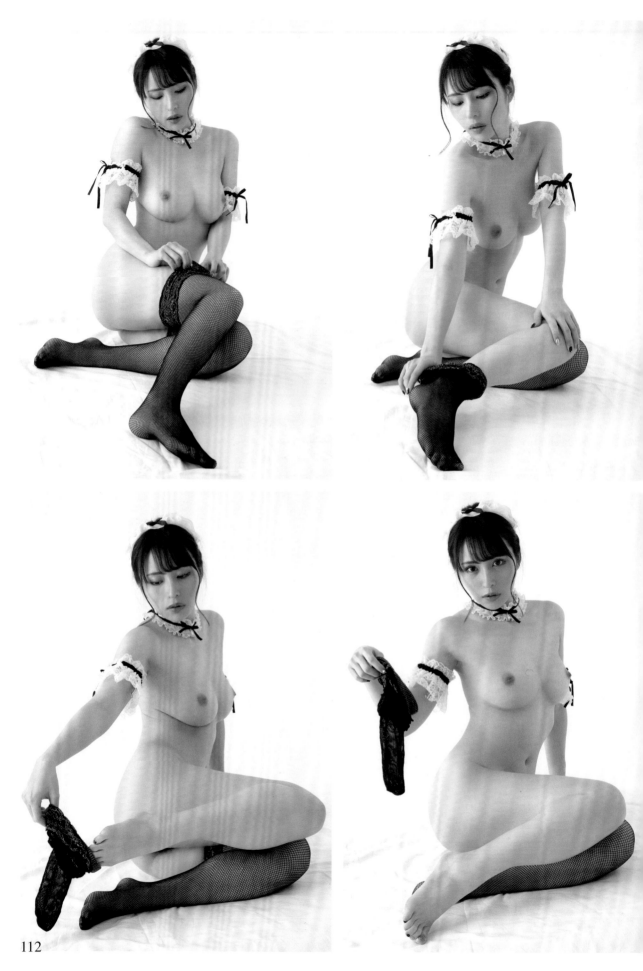

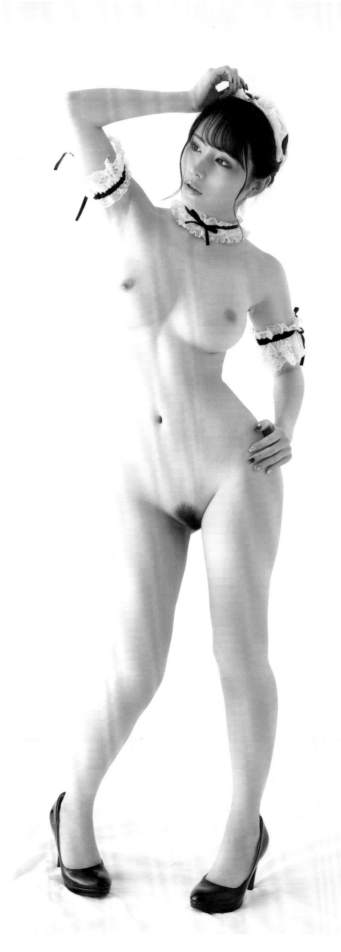

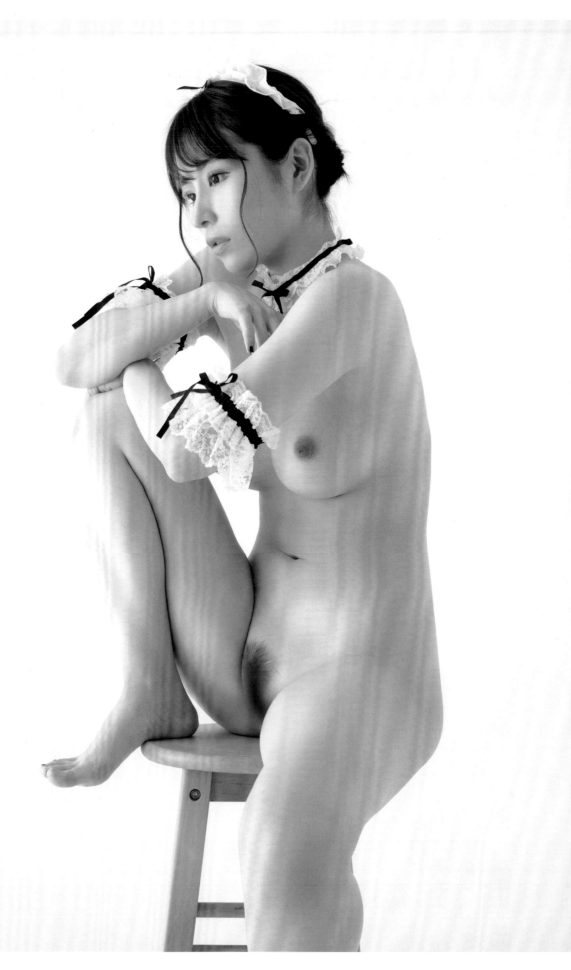

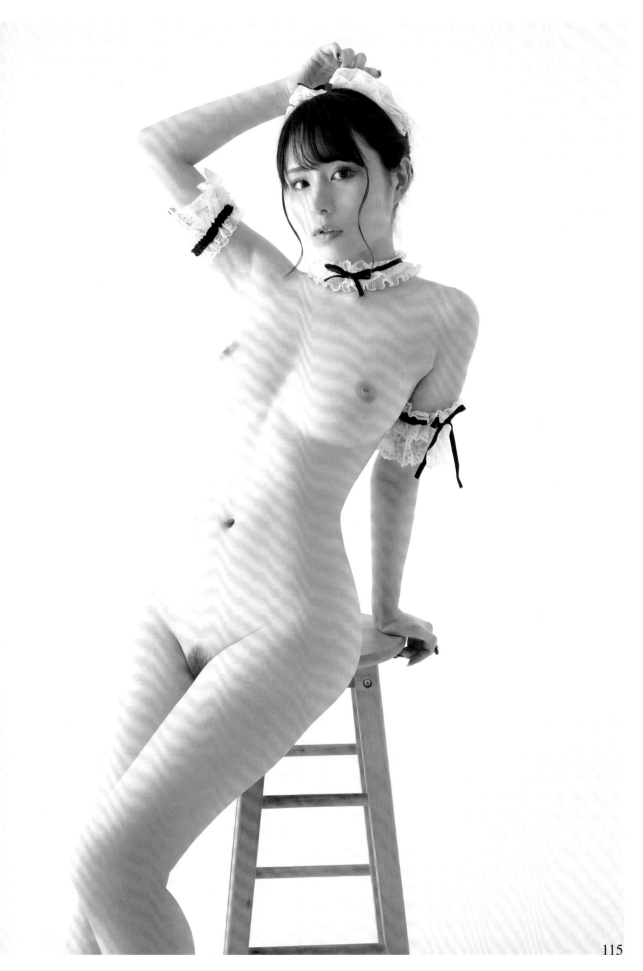

Chapter
06
Erotic
Pose

充滿官能美的性感姿勢。
女性的肉體本身就是至高無上的藝術。
將一切交付本能，任畫筆自由運行吧。

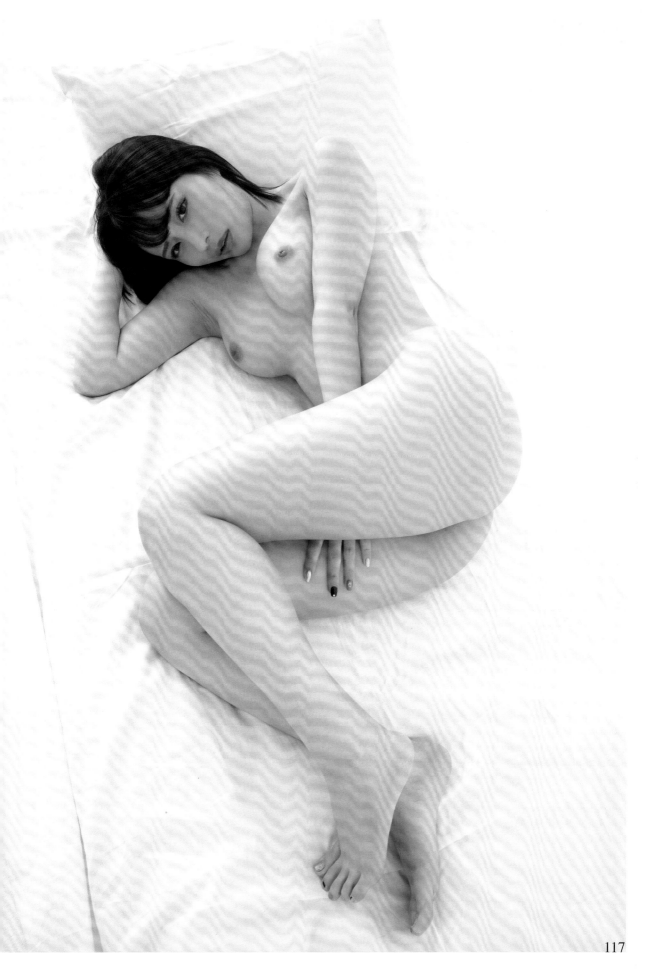

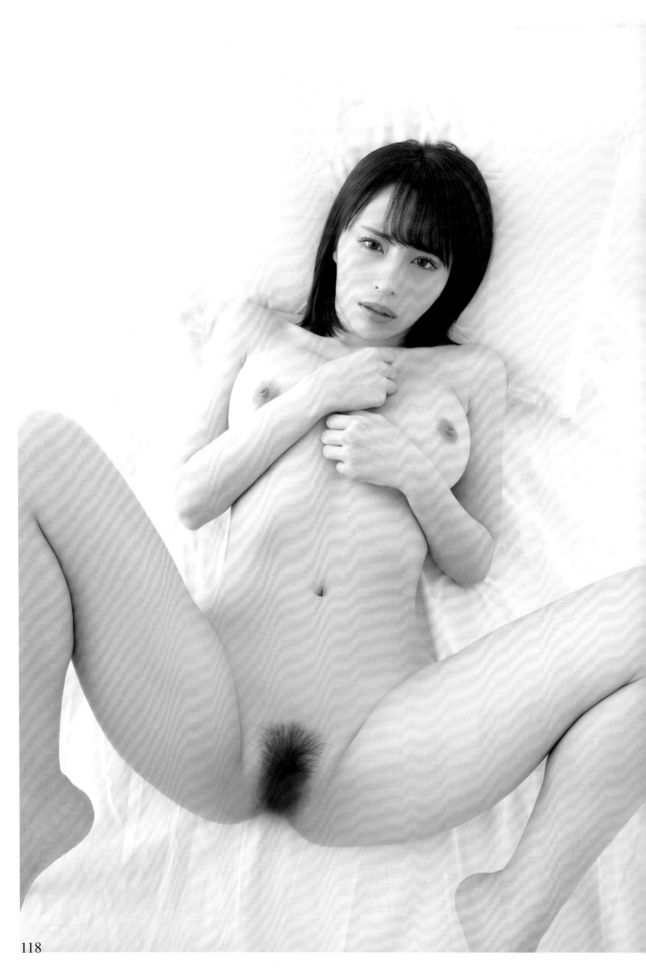

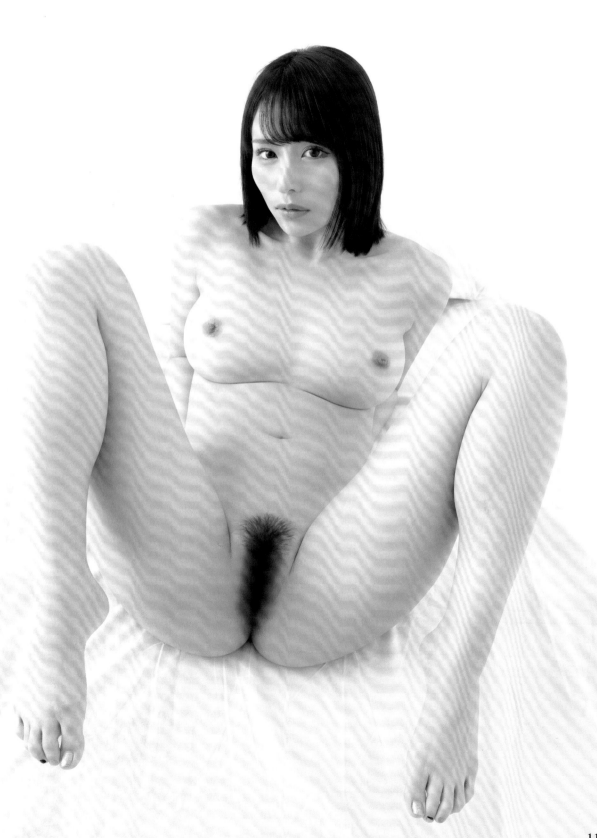

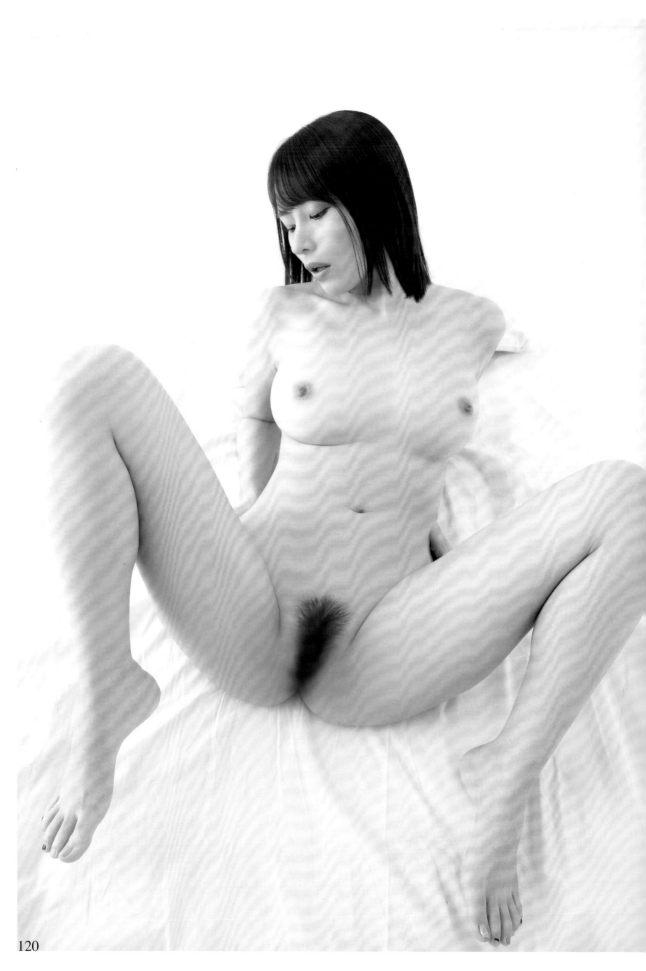

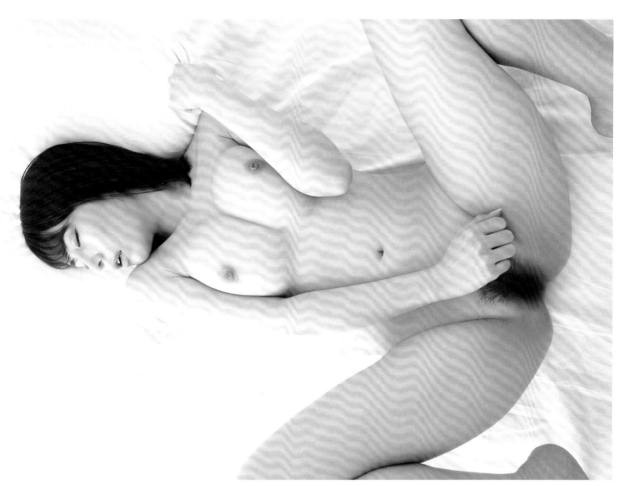

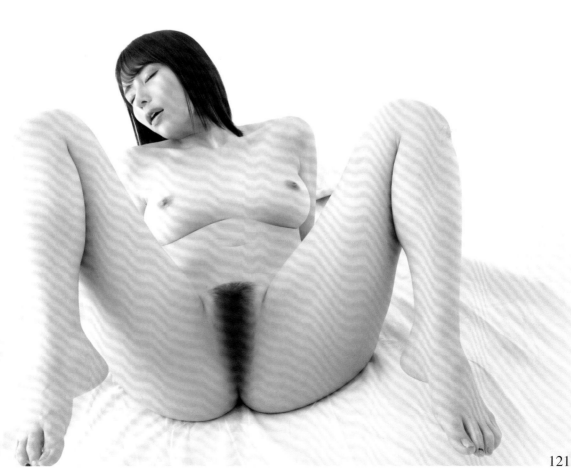

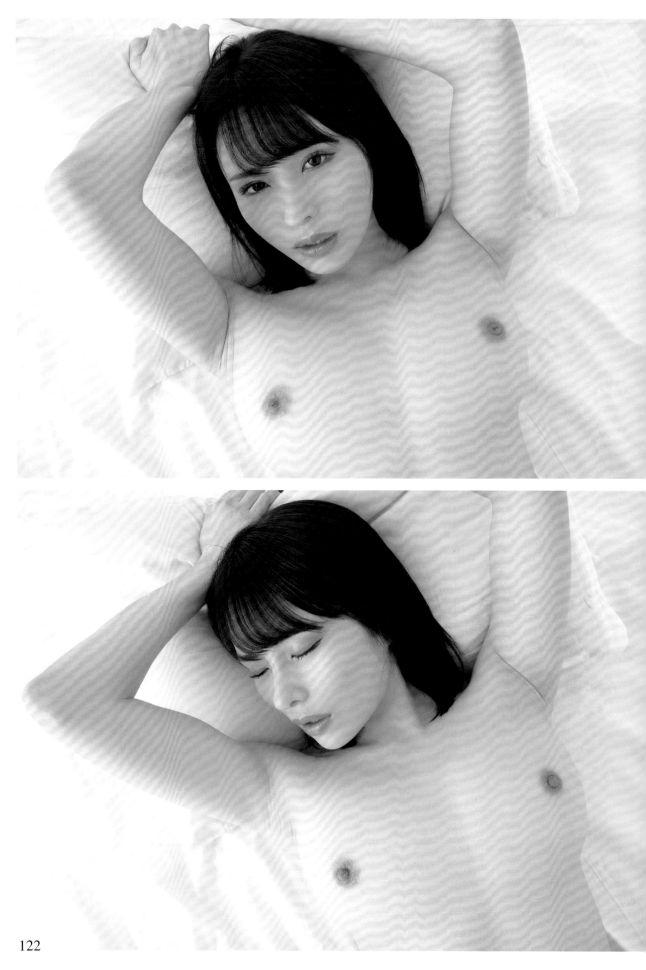

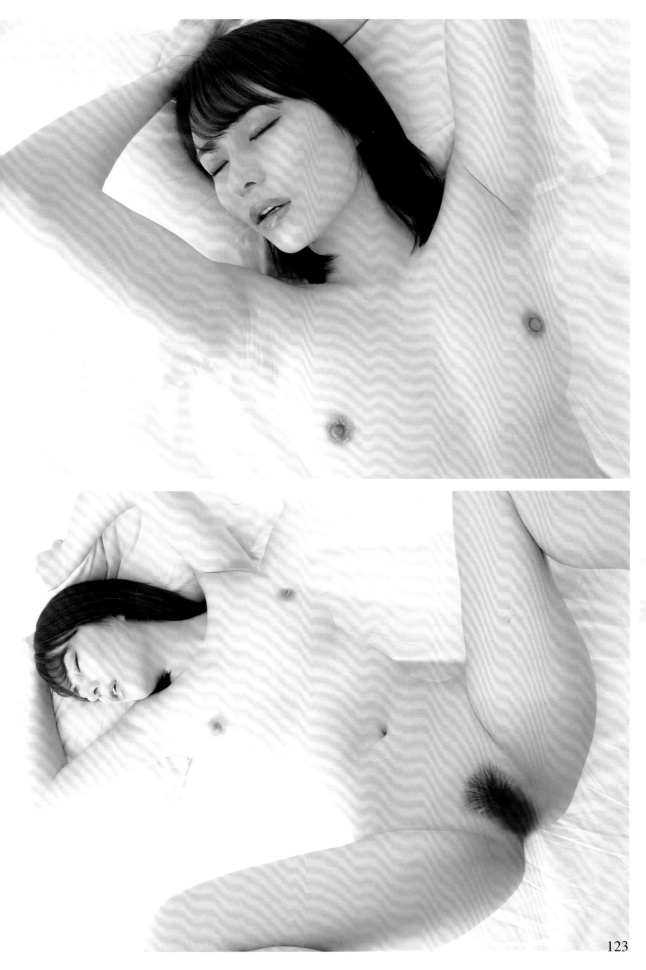

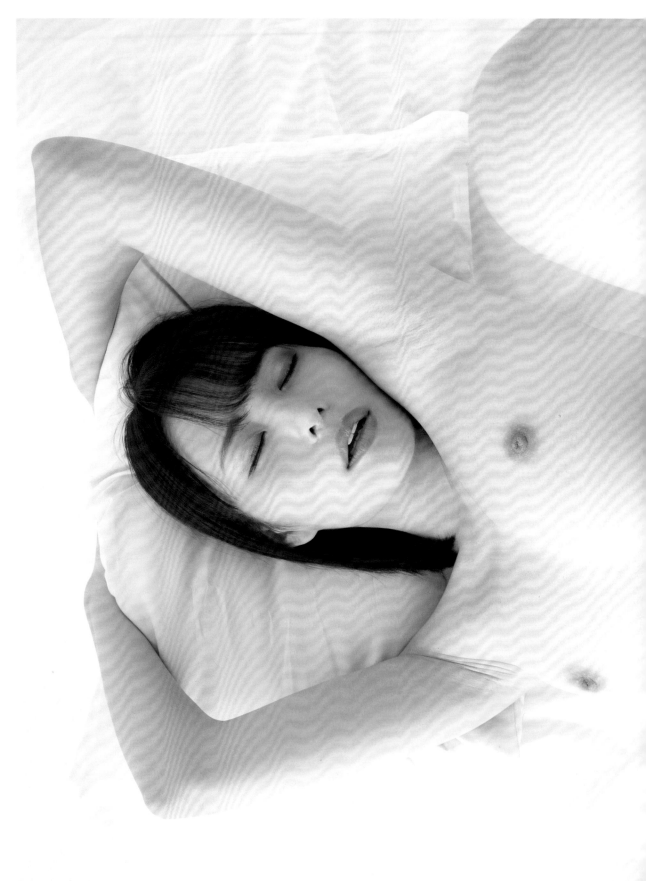

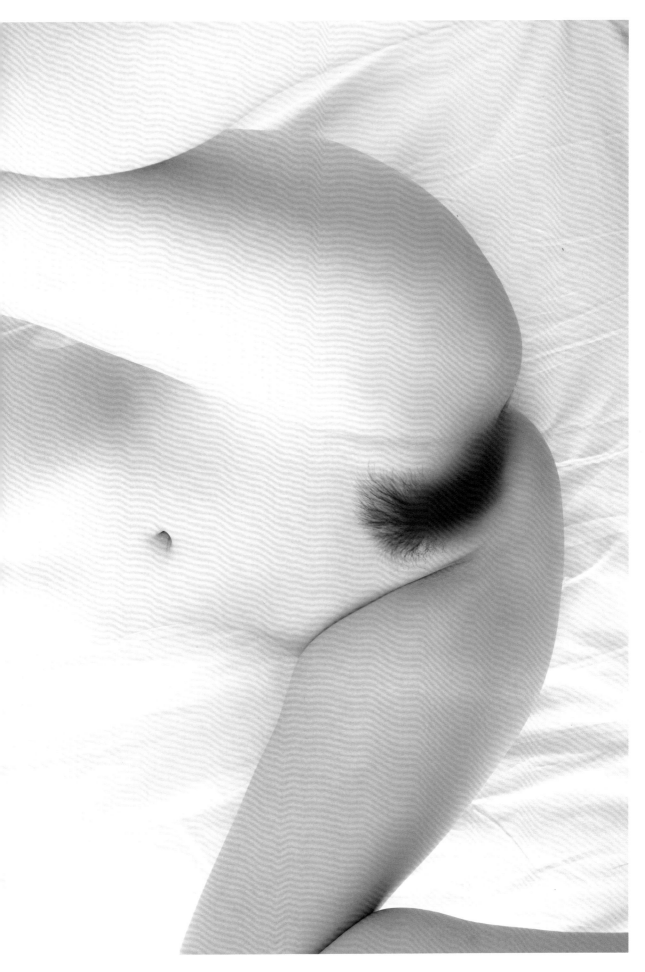

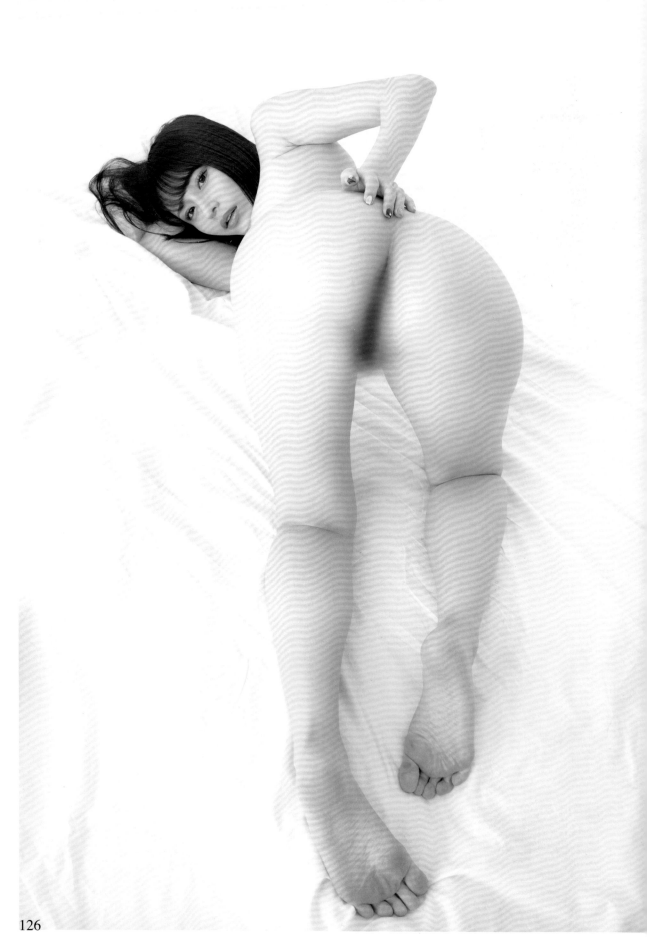

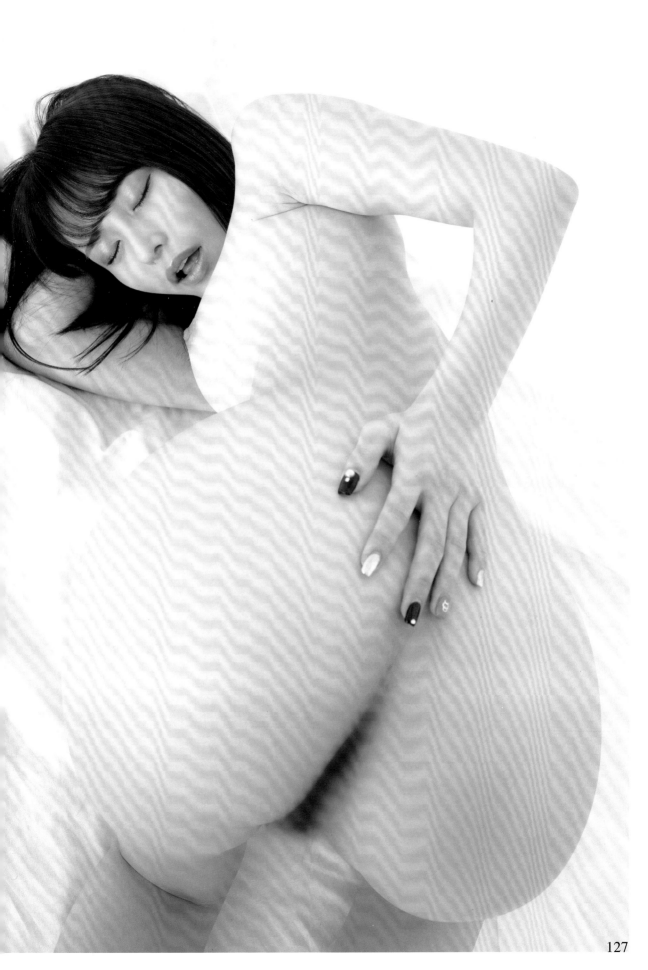

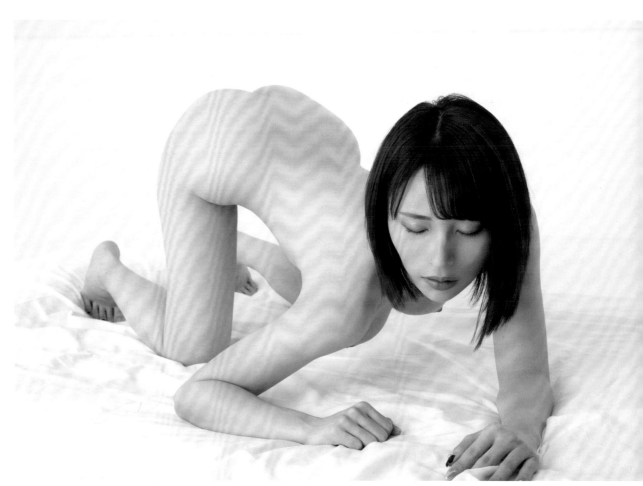

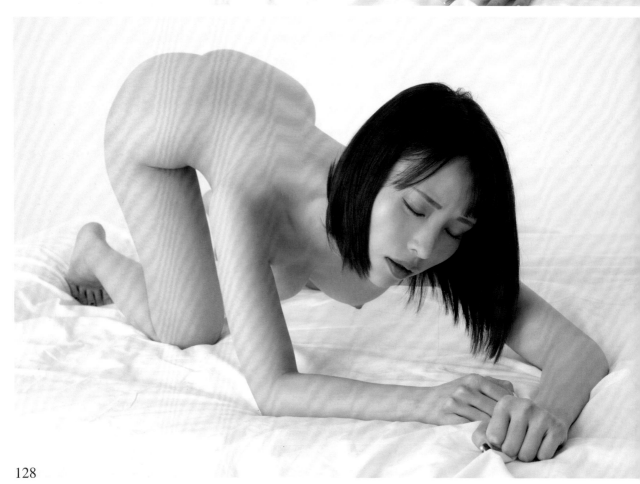

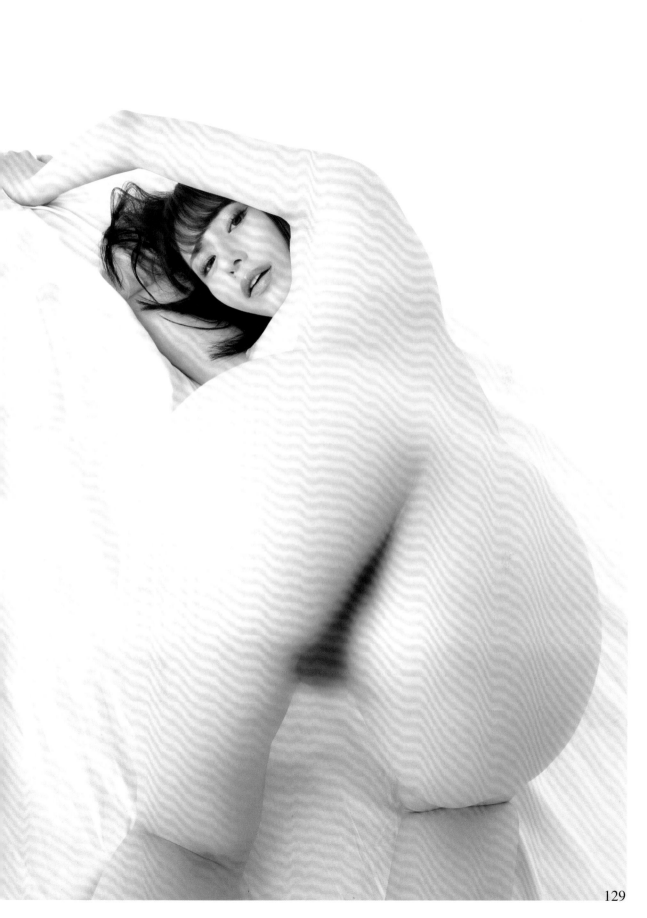

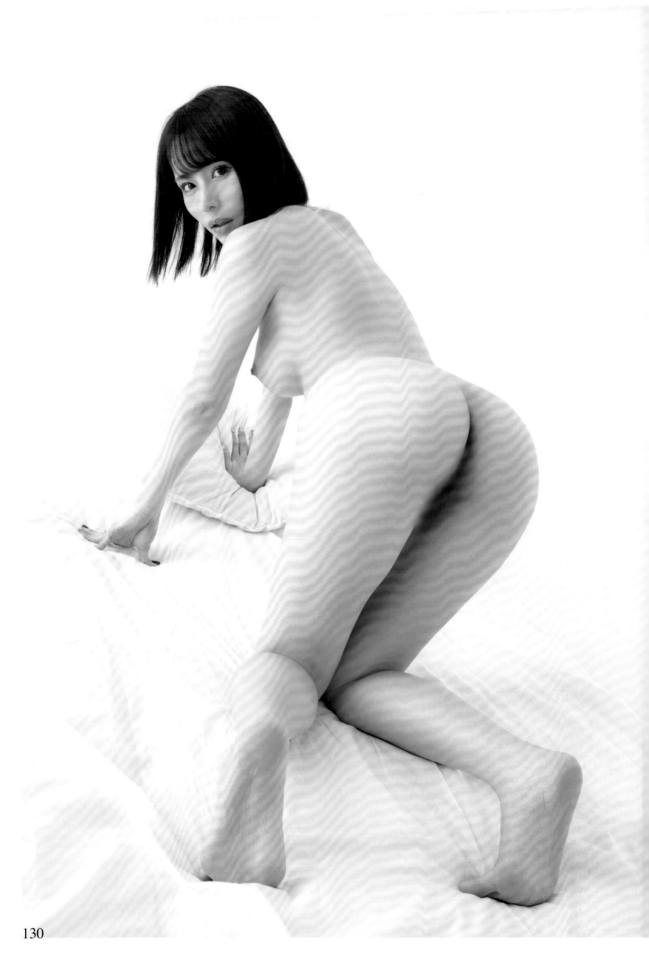

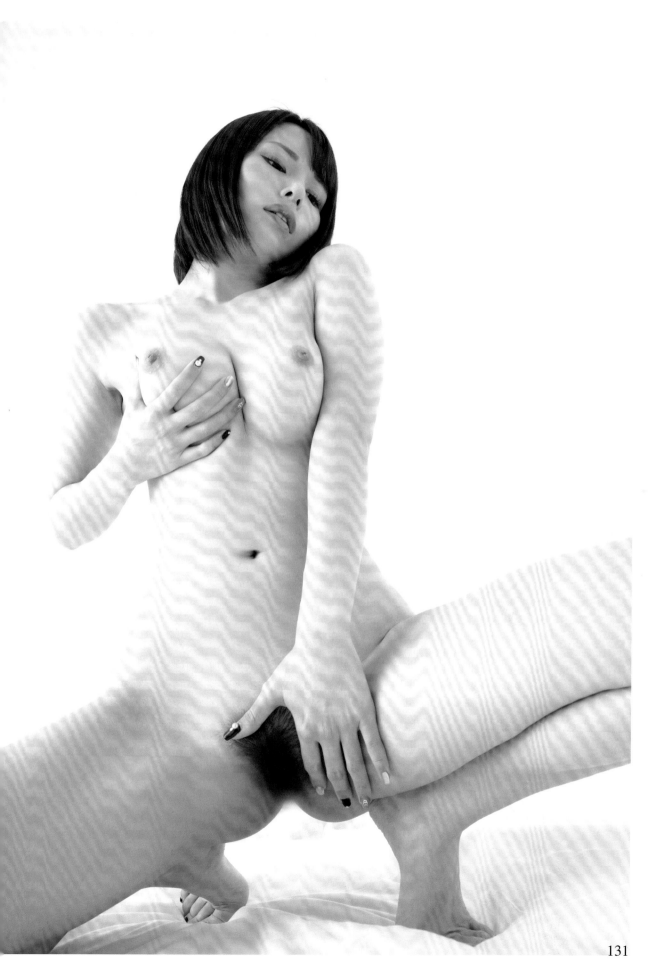

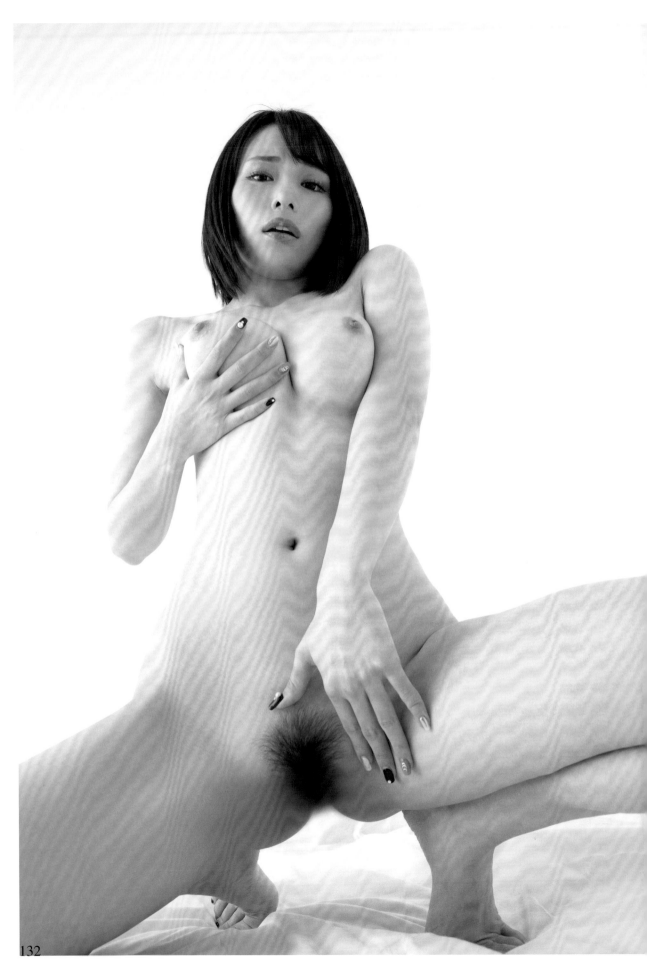

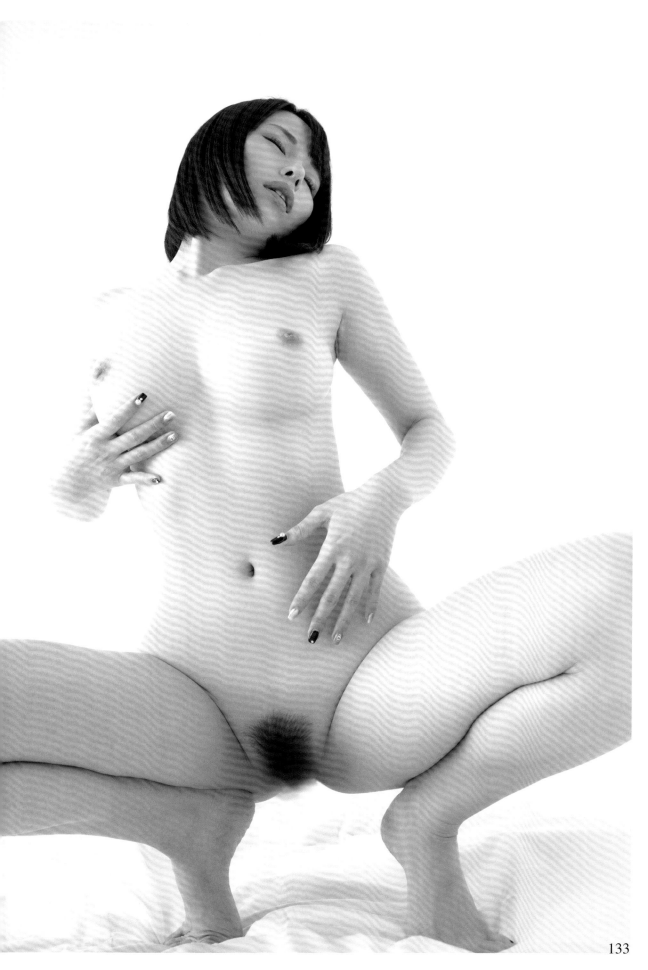

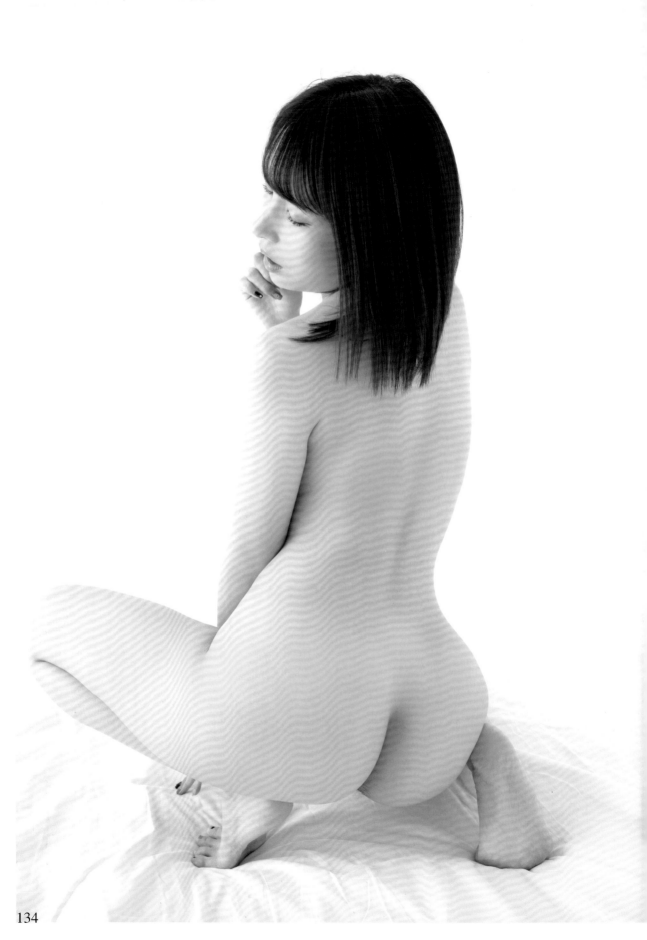

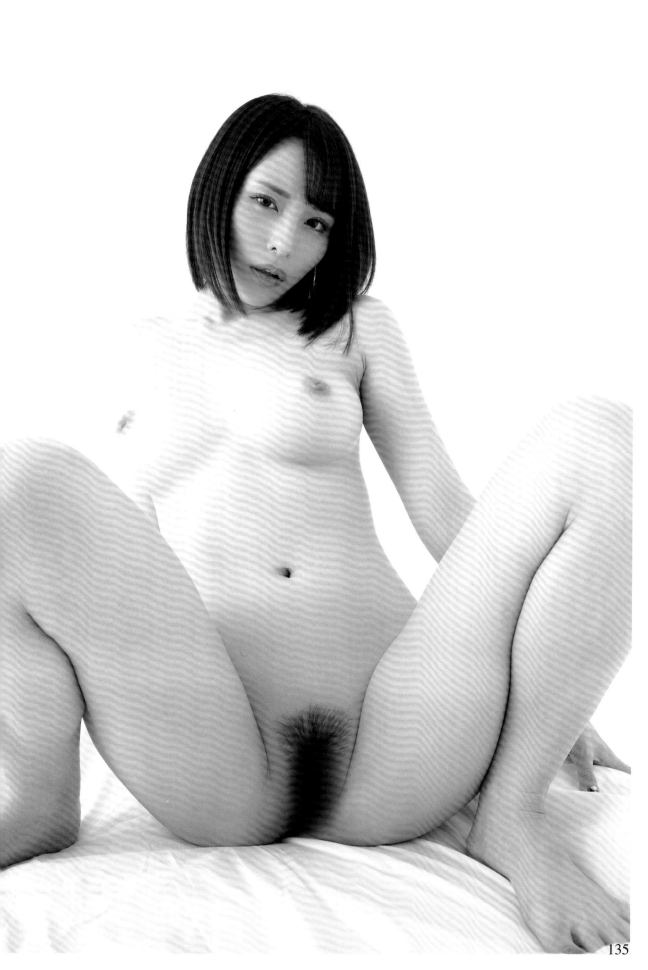

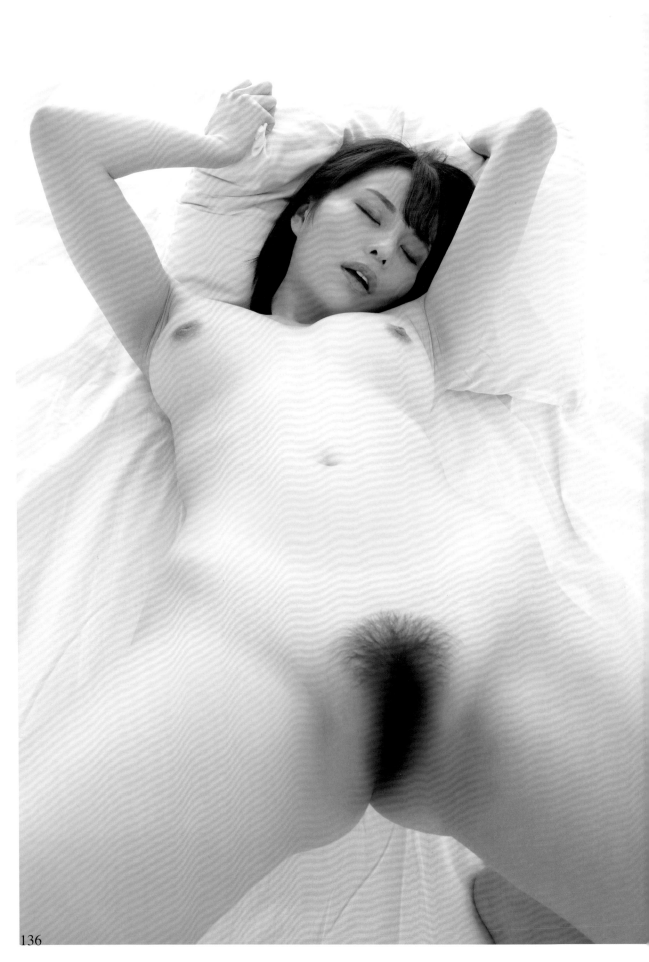

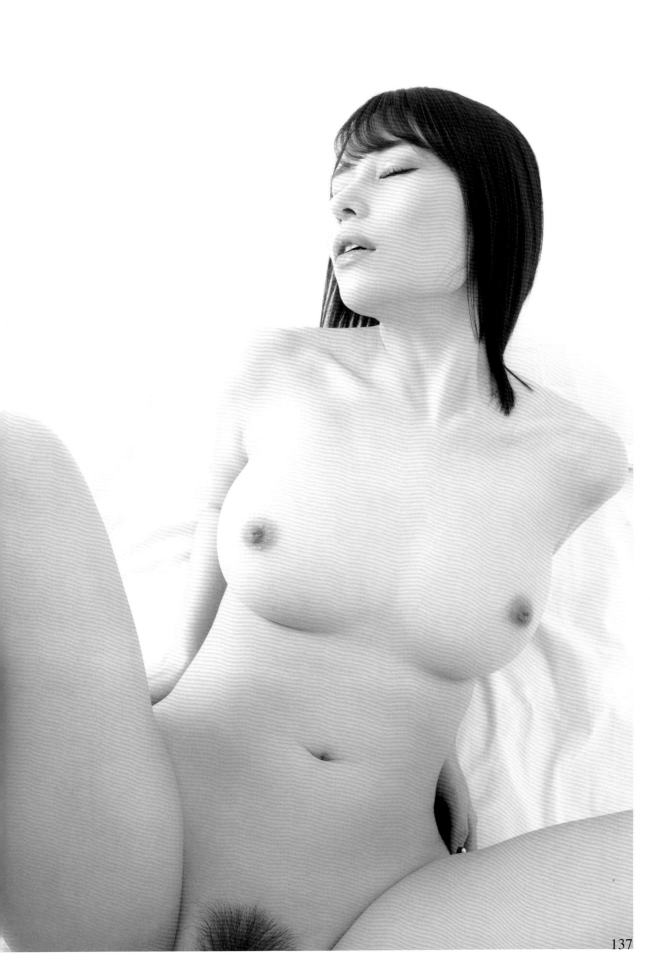

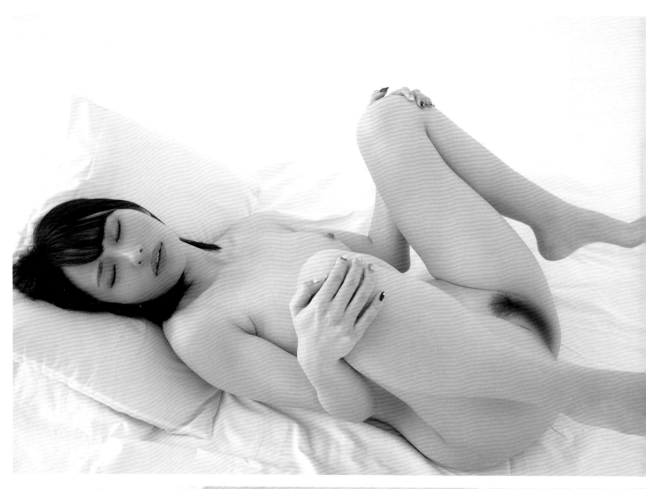

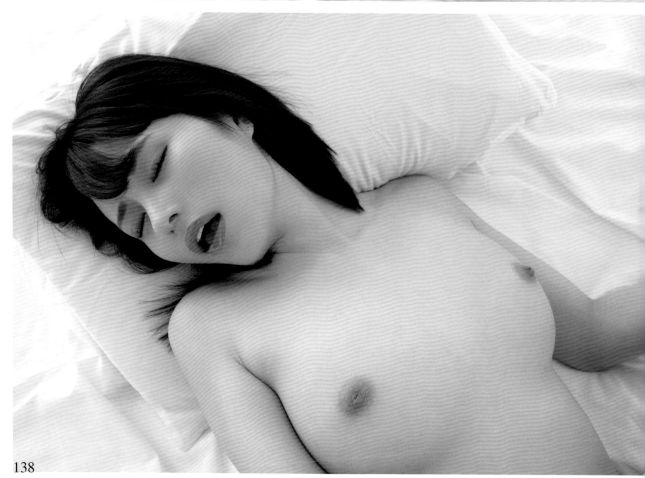

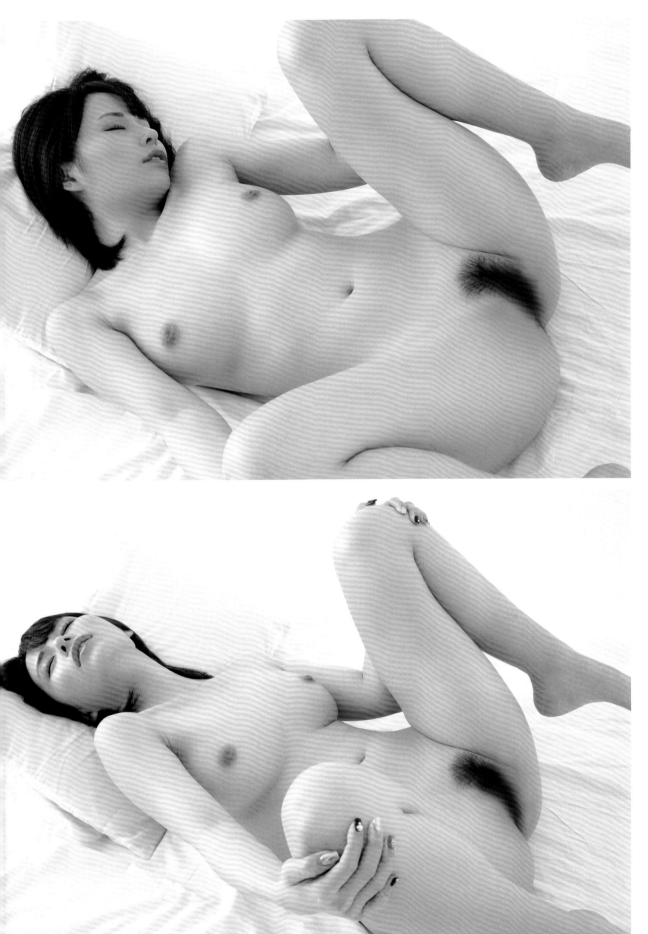

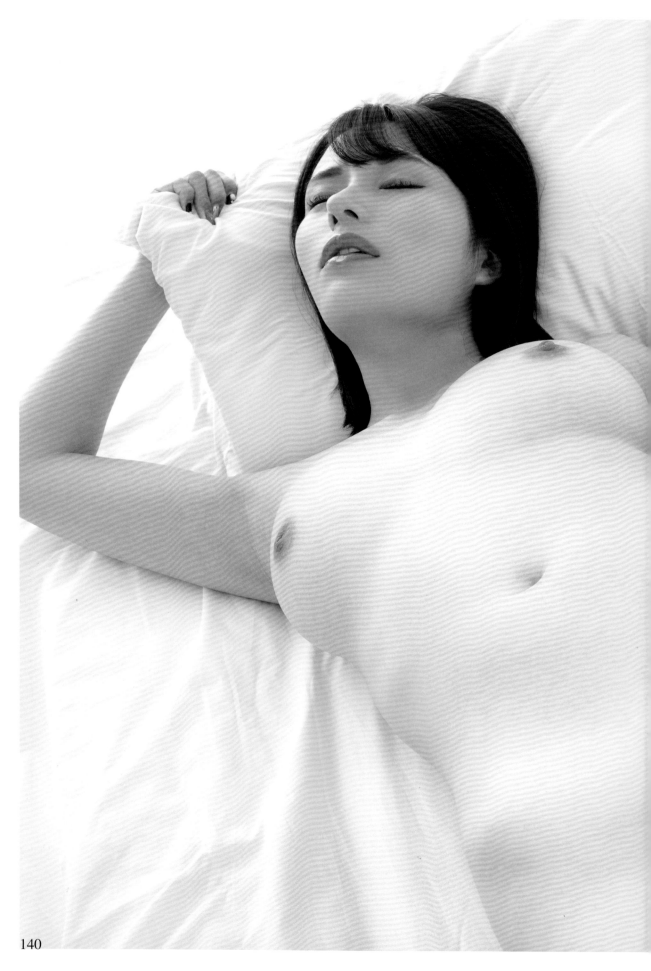

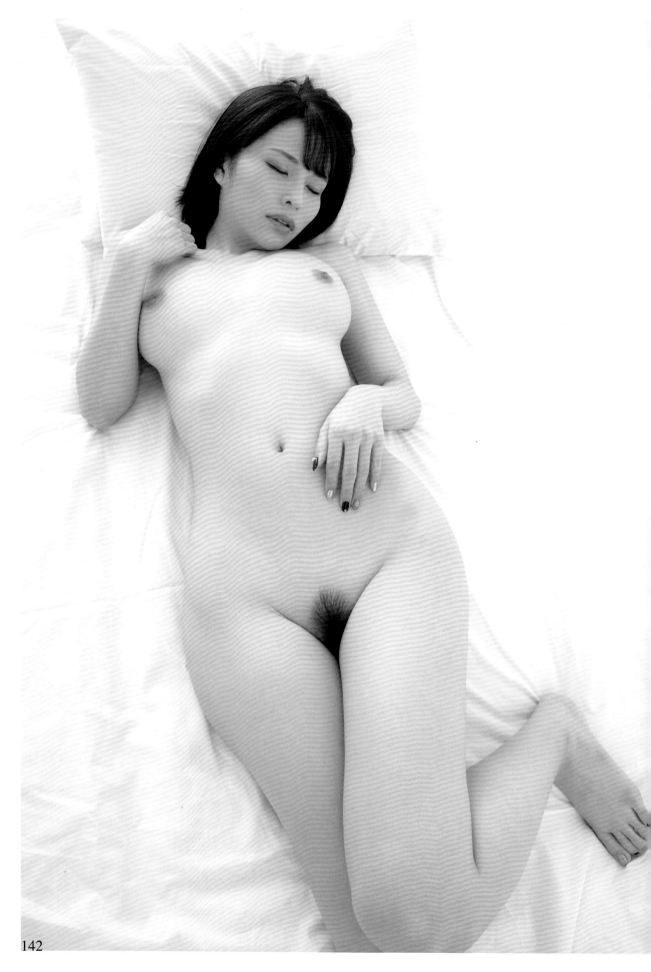

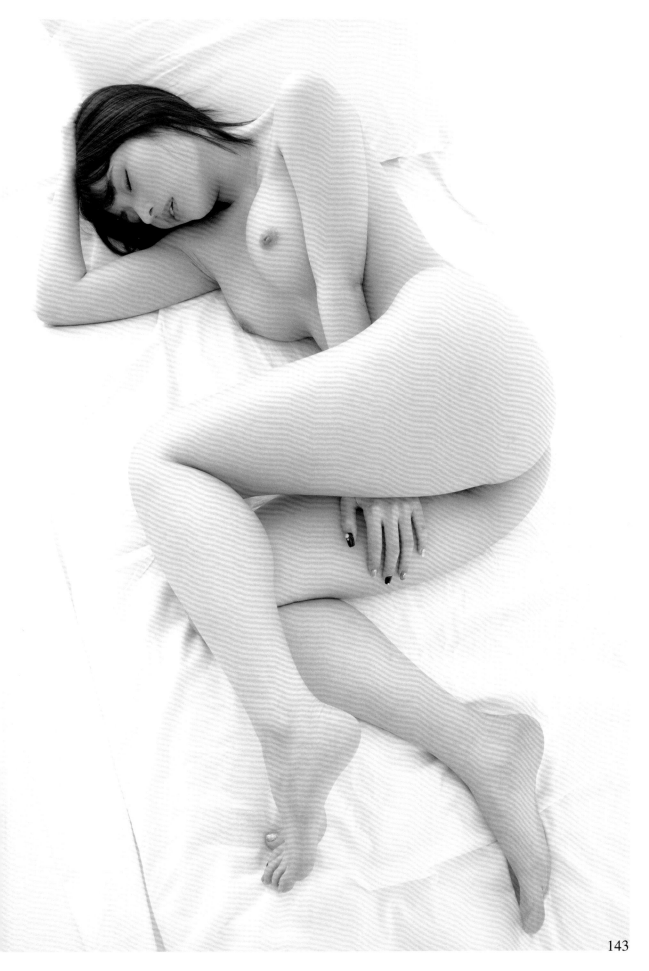

這次的表情跟姿勢
變化都很豐富，
不知大家是否滿意？
希望各位能夠更加、
更加了解我的魅力
未來還請各位多多支持

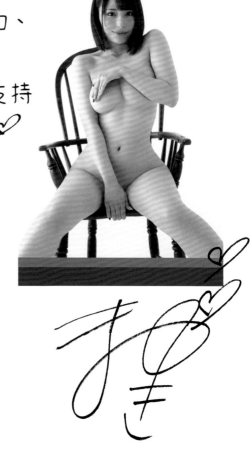

日文版STAFF

妝髮＆造型：KAORI

封面／內文設計／加工：合同會社MSK

模特兒經紀公司：New Actor Experience

Premium nude pose book ITO MAYUKI
© HIROAKI TAMURA 2020
Originally published in Japan in 2020 by GOT Corporation, TOKYO.
Traditional Chinese translation rights arranged with GOT Corporation TOKYO,
through TOHAN CORPORATION, TOKYO.

典藏裸體姿勢集：伊藤舞雪

2021年3月1日初版第一刷發行
2023年5月1日初版第四刷發行

攝　　　影　田村浩章
譯　　　者　基基安娜
責 任 編 輯　魏紫庭
發 行 人　若森稔雄
發 行 所　台灣東販股份有限公司
　　　　　　＜地址＞台北市南京東路4段130號2F-1
　　　　　　＜電話＞(02)2577-8878
　　　　　　＜傳真＞(02)2577-8896
　　　　　　＜網址＞http://www.tohan.com.tw
郵 撥 帳 號　1405049-4
法 律 顧 問　蕭雄淋律師
總 經 銷　聯合發行股份有限公司
　　　　　　＜電話＞(02)2917-8022

國家圖書館出版品預行編目資料

典藏裸體姿勢集：伊藤舞雪＝Premium nude pose
book／田村浩章攝影；基基安娜譯. -- 初版. -- 臺
北市：臺灣東販股份有限公司, 2021.03
144面；18.2×25.7公分
譯自：プレミアムヌードポーズブック：伊藤舞雪
ISBN 978-986-511-607-1(平裝)

1. 人體畫 2. 裸體 3. 繪畫技法

947.23　　　　　　　　　　　　　110000517